小清新生活美學

Paper · Flower · Gift

小清新生活美學

Paper · Flower · Gift

可愛の立體剪紙花飾 四季帖

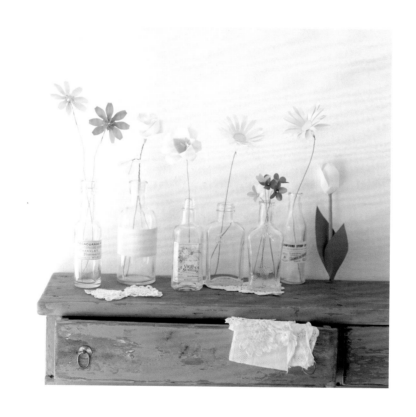

くまだまり◎著

將方形色紙經裁剪、摺疊、捲繞成團……

自手中綻放出可愛的花朵。

以春、夏、秋、冬四季的花卉

享受一下裝飾的樂趣吧！

CONTENTS

記住這個就OK！基本款×4

本書介紹的花卉，依作法可以分成四大類。
乍看之下很難的作品，結構卻出奇簡單。簡單易作，正是其獨有的魅力！

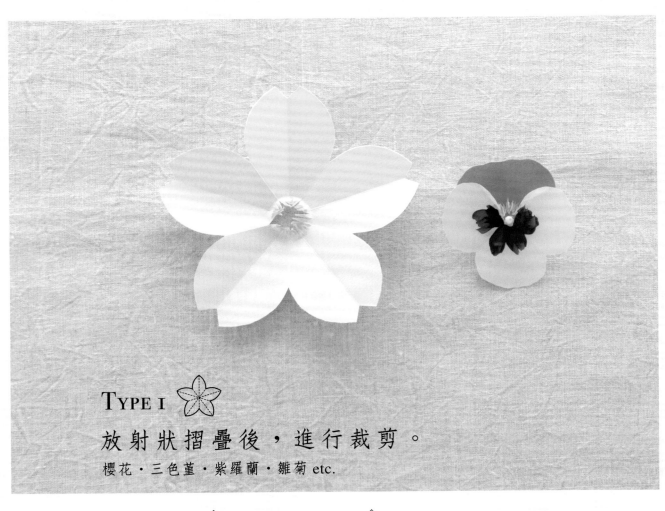

TYPE I

放射狀摺疊後，進行裁剪。

櫻花‧三色菫‧紫羅蘭‧雛菊 etc.

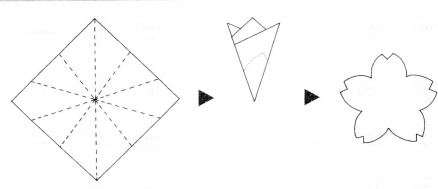

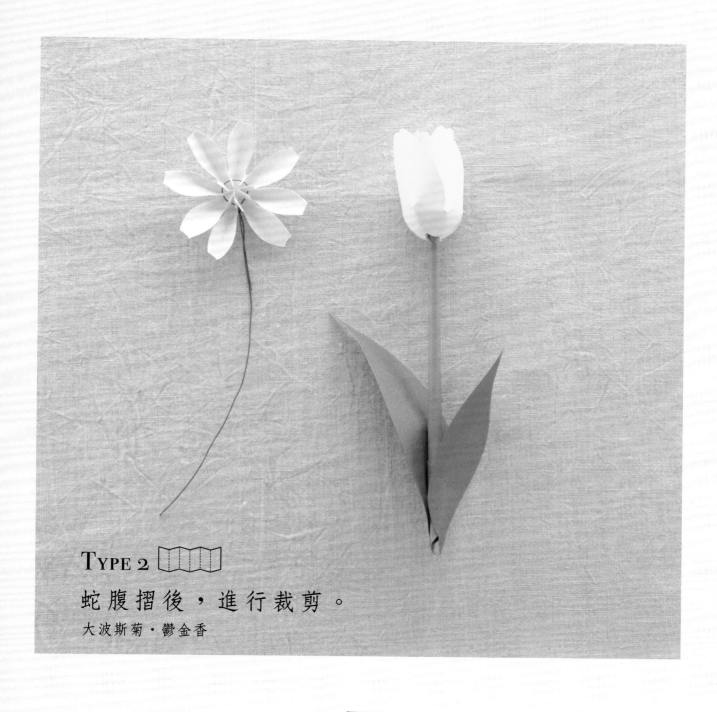

TYPE 2

蛇腹摺後，進行裁剪。

大波斯菊・鬱金香

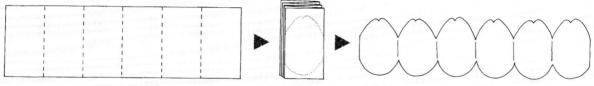

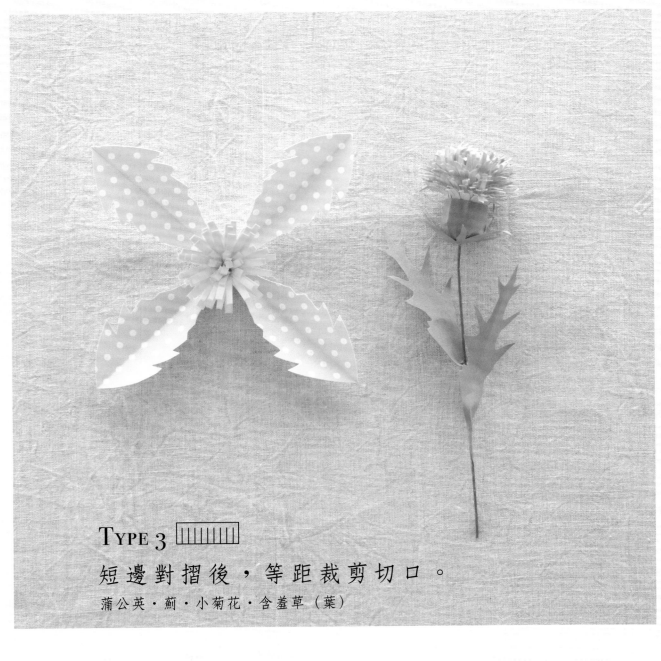

TYPE 3

短邊對摺後，等距裁剪切口。

蒲公英・薊・小菊花・含羞草（葉）

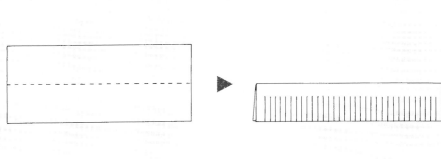

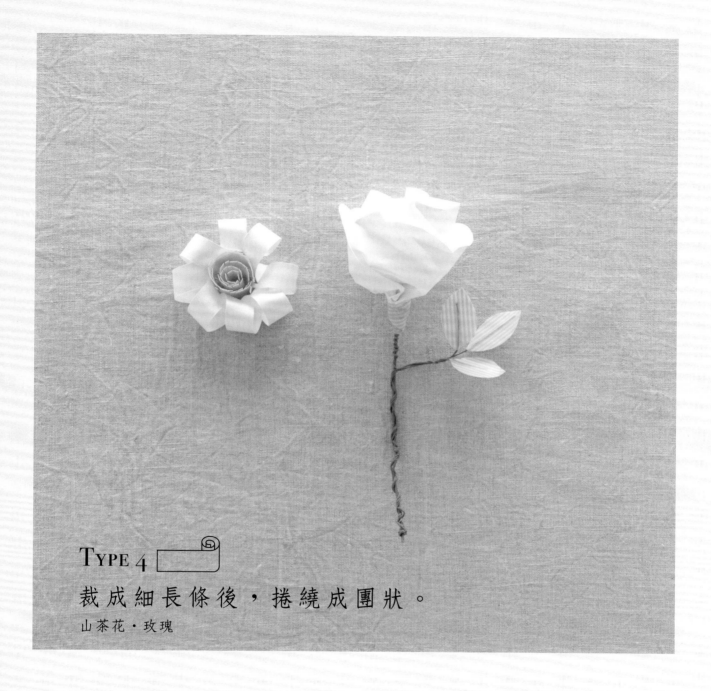

TYPE 4

裁成細長條後，捲繞成團狀。

山茶花・玫瑰

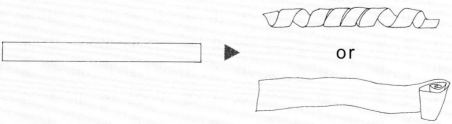

or

櫻花

以淡粉色作出典雅的櫻花。
適用於春天的午茶布置或展示，
及贈禮裝飾。

TYPE I 製作方法 P.48至P.49

SPRING FLOWER

春天の花

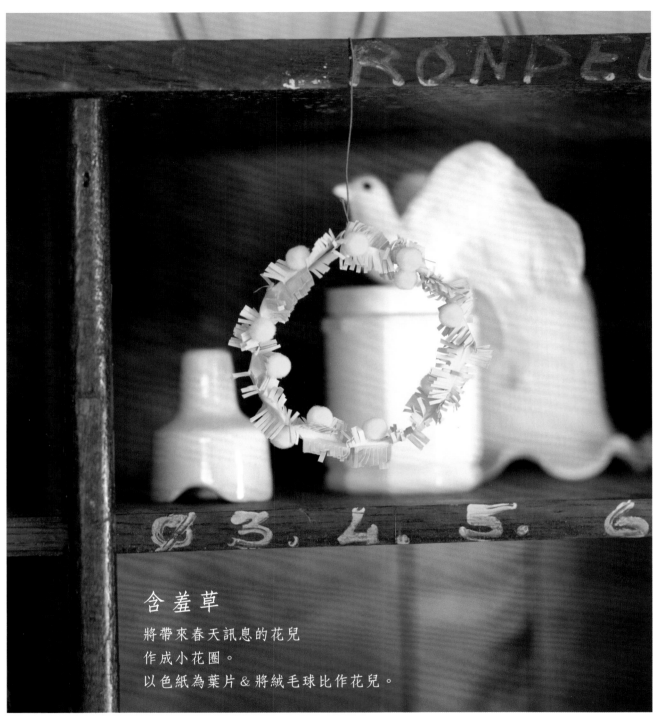

含 羞 草

將帶來春天訊息的花兒
作成小花圈。
以色紙為葉片 & 將絨毛球比作花兒。

Type 3 ▨▨▨▨▨ 製作方法 P.60

蒲公英

明亮的黃色，元氣十足。
作成孩子的髮夾很可愛，
運用在包裝上也OK喔！

TYPE 3 製作方法　P.59至P.60

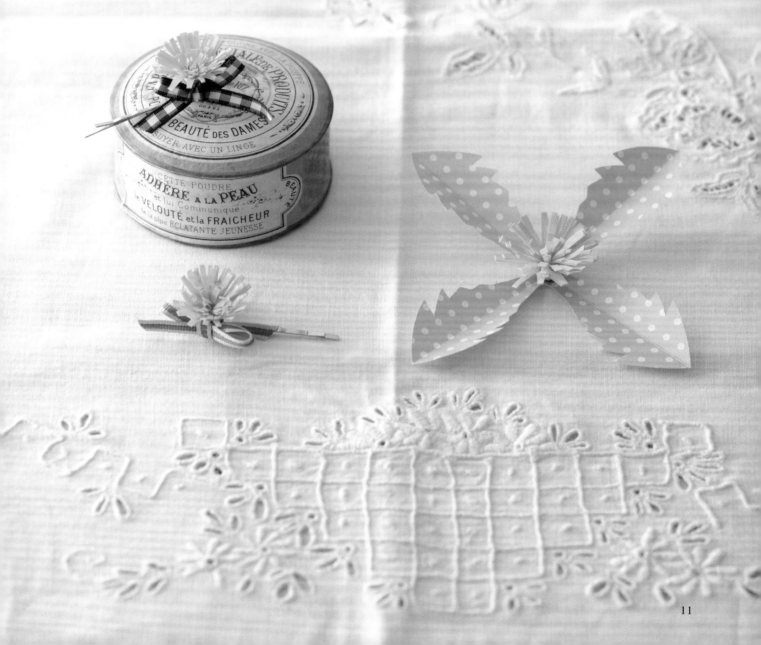

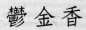

鬱金香

並排著&擺設著五顏六色的紙花。
看著這樣的房間就夠讓人開心的了！
也可以加工成造型原子筆。

TYPE 2 製作方法 P.56至P.58

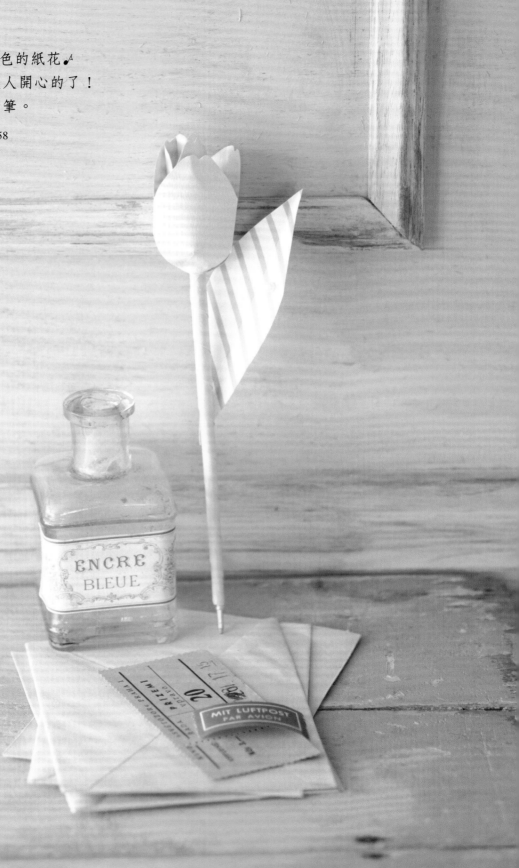

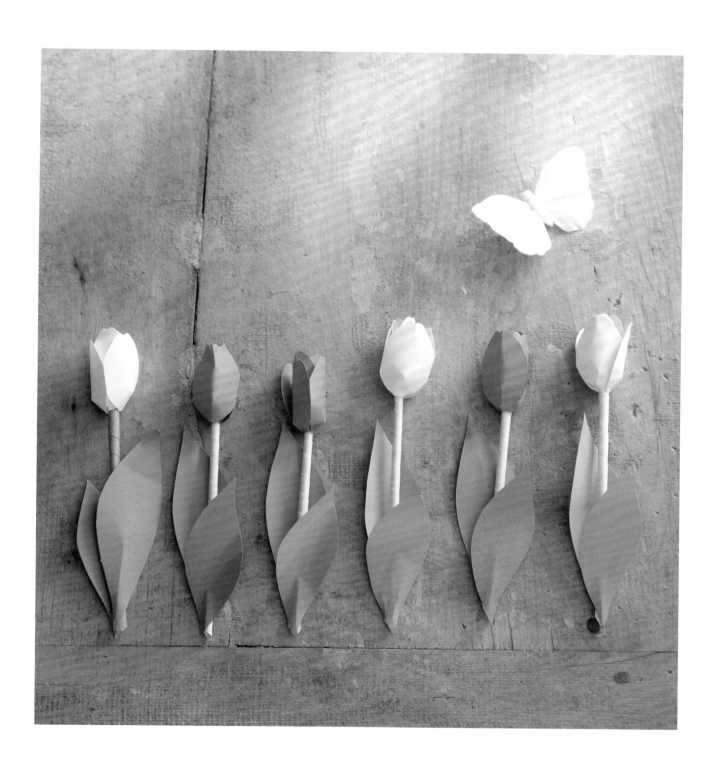

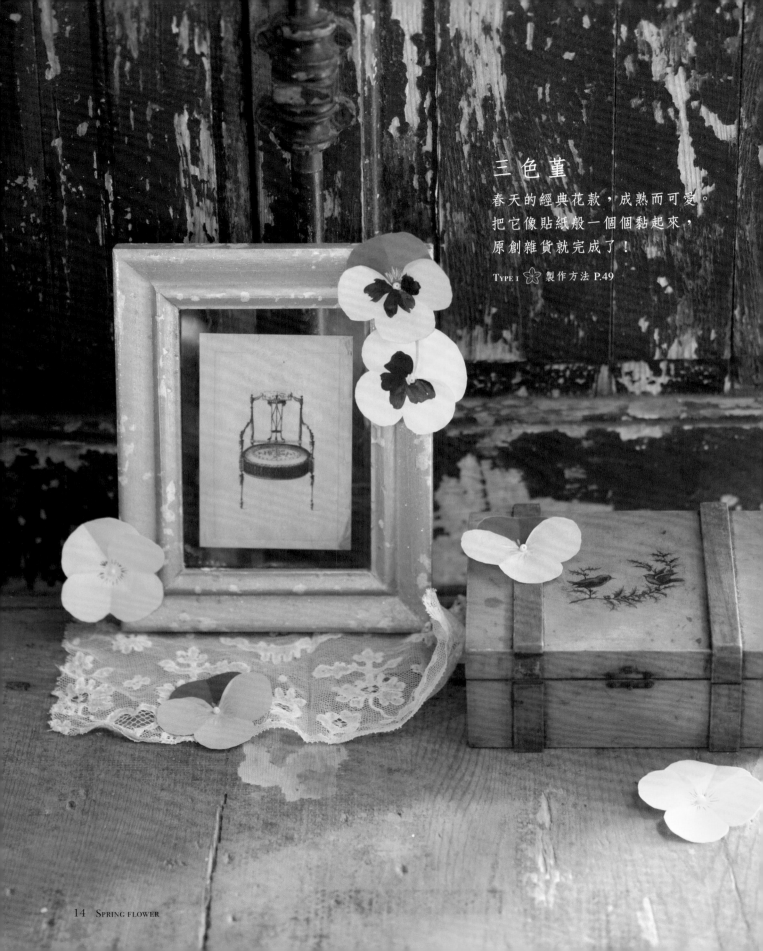

三色菫

春天的經典花款，成熟而可愛。
把它像貼紙般一個個黏起來，
原創雜貨就完成了！

TYPE I ✿ 製作方法 P.49

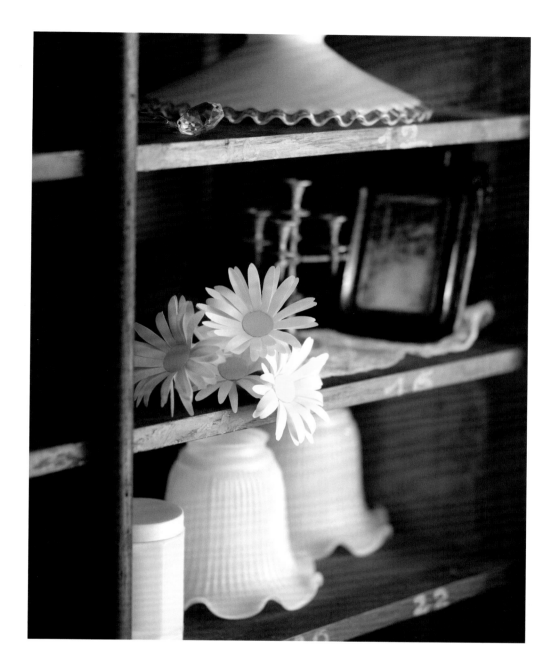

雛菊

細緻的花瓣、柔和的色調，
牽動了少女心。
作成花束禮物也很受歡迎唷！

Type I 🌸 製作方法 P.50

紫羅蘭

成熟的紫色充滿了魅力。

環繞於香水瓶、化妝瓶等瓶口，

模樣相當討喜。

Type I ✿ 製作方法 P.50

Summer flower
夏天の花

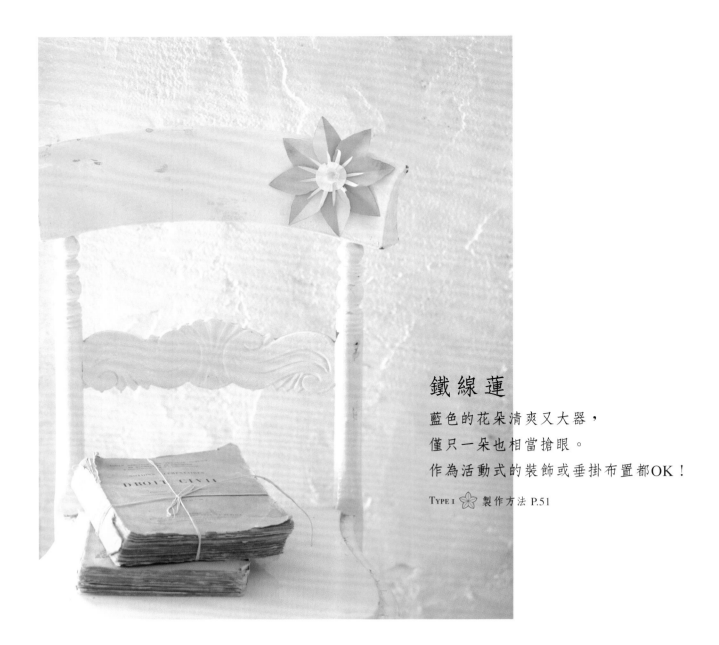

鐵線蓮

藍色的花朵清爽又大器，
僅只一朵也相當搶眼。
作為活動式的裝飾或垂掛布置都OK！

Type I ✿ 製作方法 P.51

繡 球 花

把許多小花集中在一起，
完成一束球狀的捧花。
若只用一朵，也可作成耳針式耳環。

T<small>YPE</small> I 製作方法 P.51

牽牛花

以普普風的紙張作出熟悉的夏日花卉。
纖細的鐵絲，就像真的藤蔓一樣，
將紙花纏在籃筐上加以裝飾吧！

TYPE I ✿ 製作方法 P.52

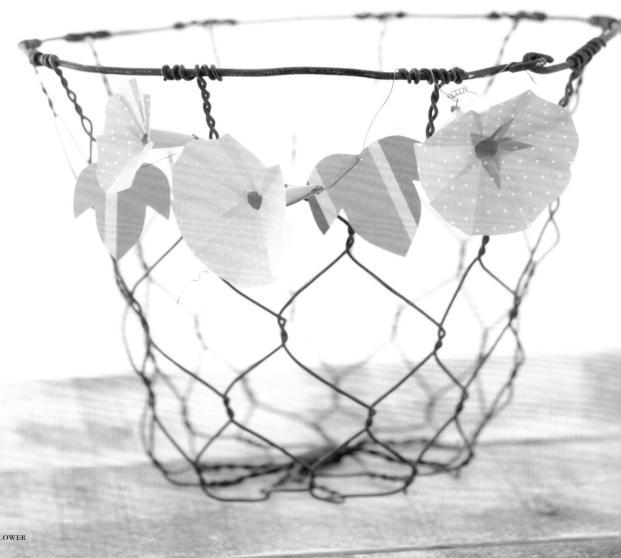

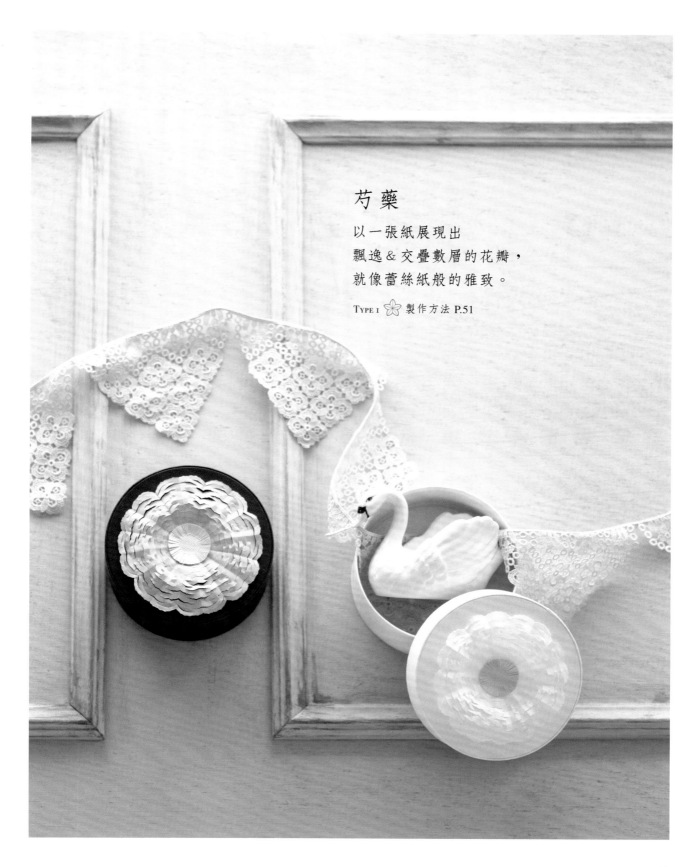

芍藥

以一張紙展現出
飄逸＆交疊數層的花瓣，
就像蕾絲紙般的雅致。

TYPE 1 製作方法 P.51

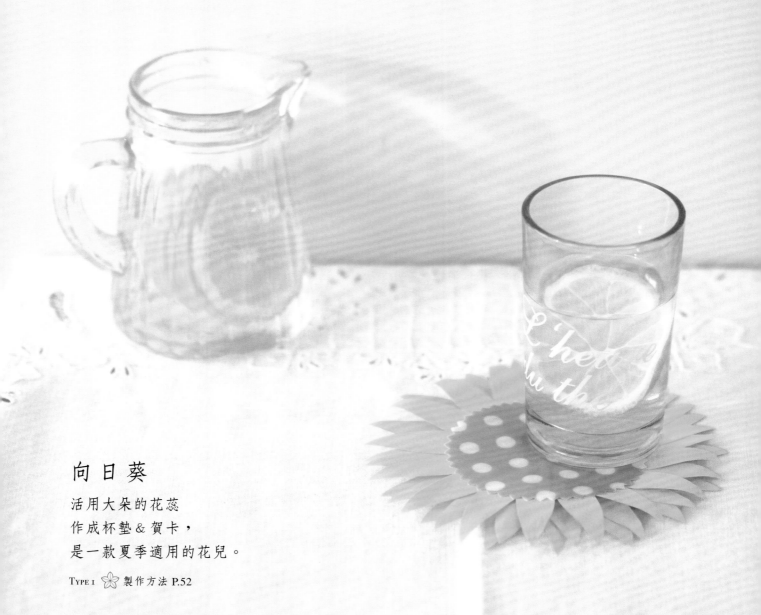

向日葵

活用大朵的花蕊
作成杯墊＆賀卡，
是一款夏季適用的花兒。

TYPE 1 ✿ 製作方法 P.52

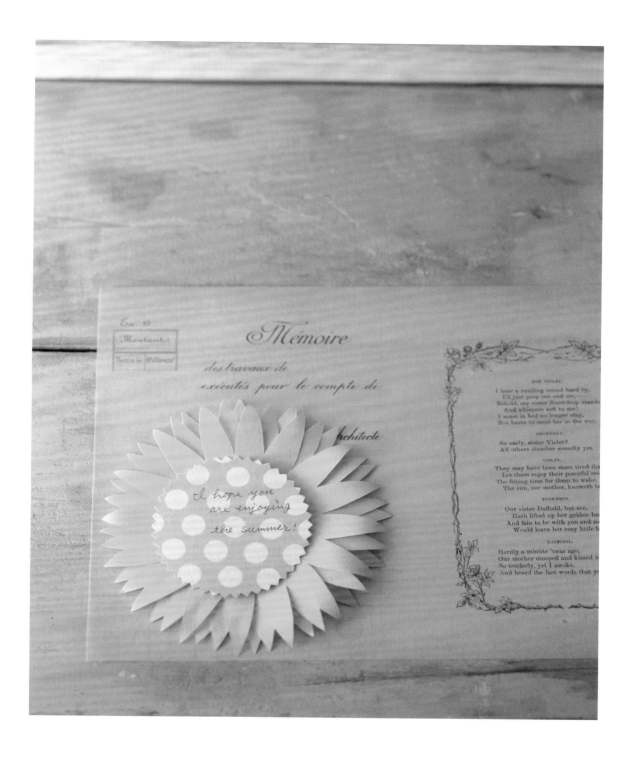

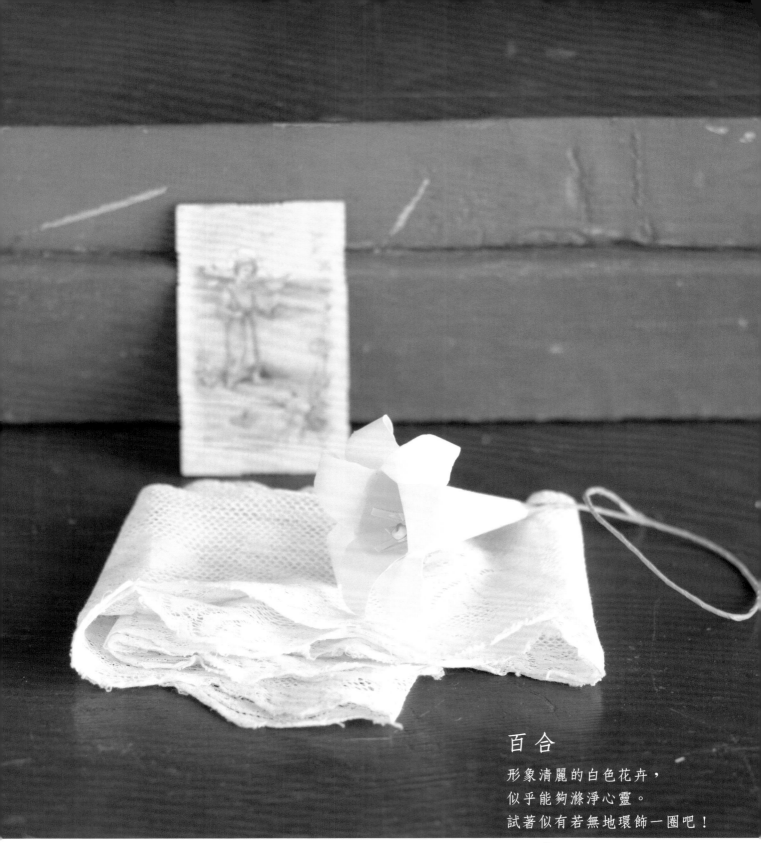

百 合

形象清麗的白色花卉，
似乎能夠滌淨心靈。
試著似有若無地環飾一圈吧！

Type 1 製作方法 P.53

作為贈禮の剪紙花

好不容易完成的作品，除了自己運用，當成禮物送人也很開心。在祝賀、探望、紀念日等場合中皆可充分應用。在無暇購買鮮花，或對方無法照顧鮮花時，也都相當適用。以鮮花搭配紙張當成贈禮，更是相當出色喔！

贈花の節日

＊2月14日　情人節

在日本，女孩會在這一天送給男孩巧克力；而歐美地區，則為男女互贈花束的節日。據說從古俄羅斯時代開始，就有以玫瑰或紫羅蘭示愛的習俗。日本近幾年來，這一天也演變成由男生送花給女生的「花卉情人節」。

＊3月8日　含羞草日

這一天在義大利，是男性滿懷感謝之意，把含羞草花送給女性的日子。此外，這一天也是聯合國制定的國際婦女節，俄國等地有送女性花束的習俗。

＊4月23日　聖喬治節

此日因西班牙加泰隆尼亞地區的男女互贈紅玫瑰＆書本而廣為周知。

＊5月1日　鈴蘭節

在法國，這是一個將鈴蘭贈給所愛之人的日子。據說受贈者會因此而有好運氣。

＊5月第2個星期天　母親節

滿懷感謝之情，把康乃馨送給母親。為在世的母親別上紅色康乃馨，以白色康乃馨懷念故去的母親，此舉據說源自於20世紀初的美國。康乃馨被視為母愛的象徵。

＊6月第3個星期天　父親節

這是源自美國的風俗，日期比母親節稍晚一些。滿懷尊重之意，把玫瑰獻給父親。

＊7月7日

本日源自於七夕的牛郎織女，男孩與女孩會在這一天互贈禮物。日本品種開發領先世界的洋桔梗花束禮，也相當受到歡迎。

＊11月22日　好夫妻日

這一天是讓夫妻之間有機會表達對對方的感謝，加強彼此溝通的日子。何不試著以放在家中欣賞的盆花，來傳達出這一份難以言喻的感情？

大理花

以華麗感十足的花卉
搭配點綴雜貨，真是大加分！
房間也因此顯得絢麗多彩。

TYPE I 製作方法 P.52

AUTUMN FLOWER

秋 天 の 花

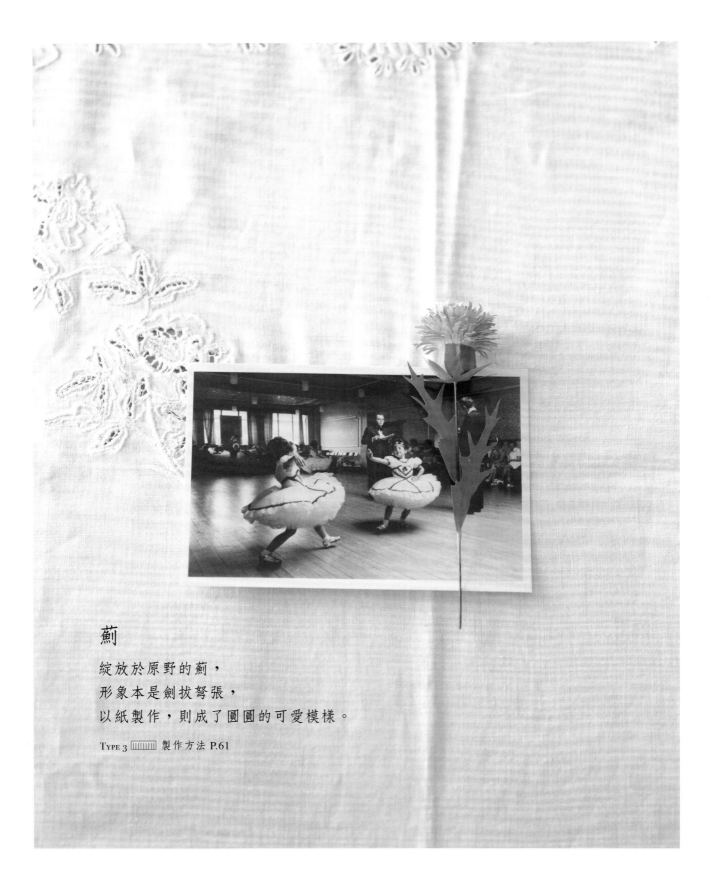

薊

綻放於原野的薊，
形象本是劍拔弩張，
以紙製作，則成了圓圓的可愛模樣。

TYPE 3 ▥▥▥ 製作方法 P.61

大波斯菊

推薦以花圈的概念，
營造出花團錦簇的氛圍。
也可以環繞一圈，罩在燈罩上。

TYPE 2 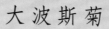 製作方法 P.58

桔梗

星形的花朵&花蕊相當可愛。
雖帶有強烈的日式風格，
但以紙製作時也挺適合西式的房間。

TYPE 1 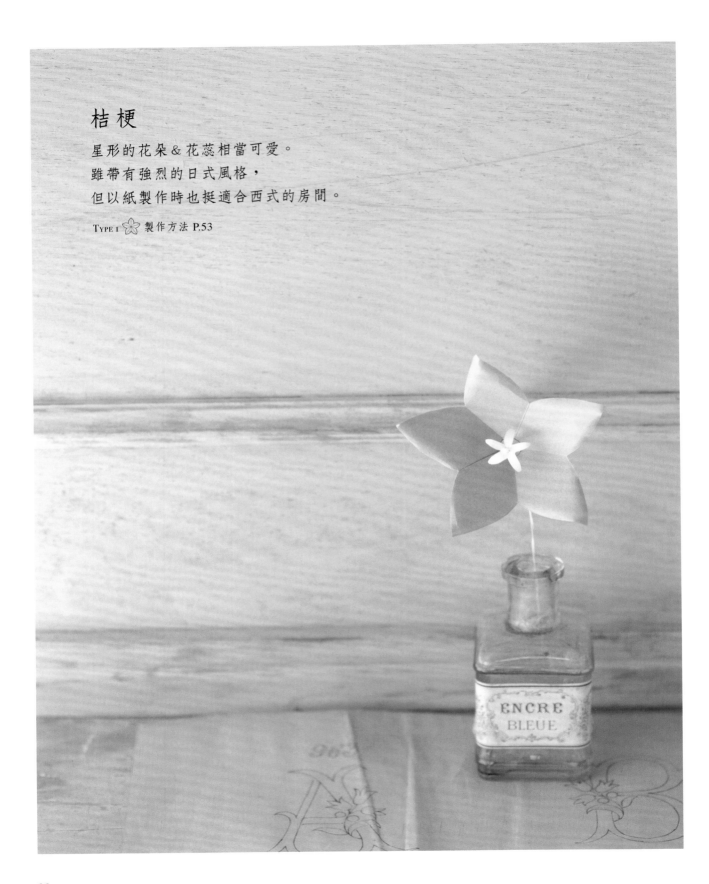 製作方法 P.53

小菊花

將大家都相當熟悉的秋天花卉
加工作出些微的普普風格，
用於重陽節裝飾也OK。

TYPE 3 |||||||| 製作方法 P.61

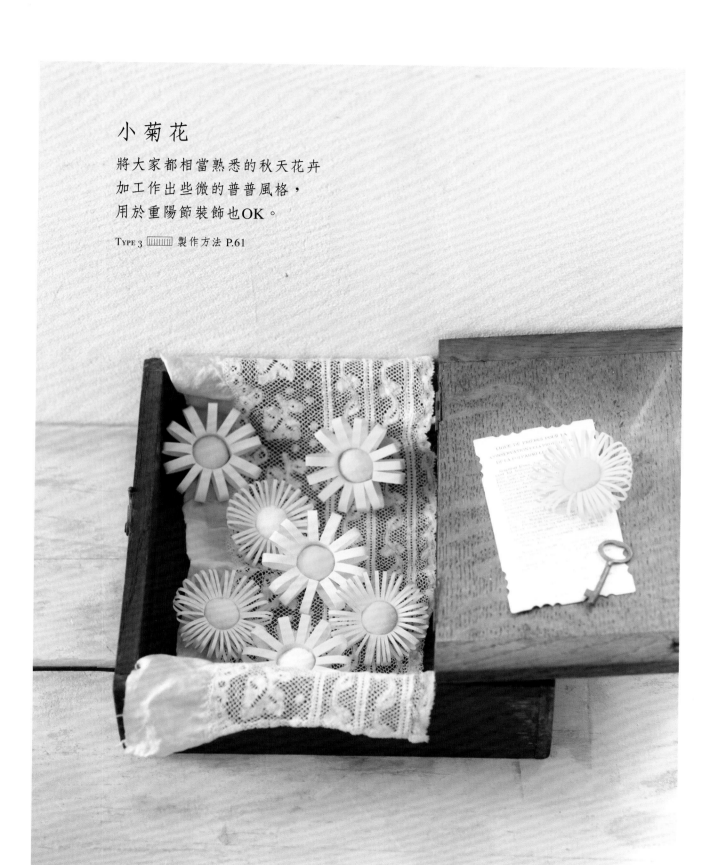

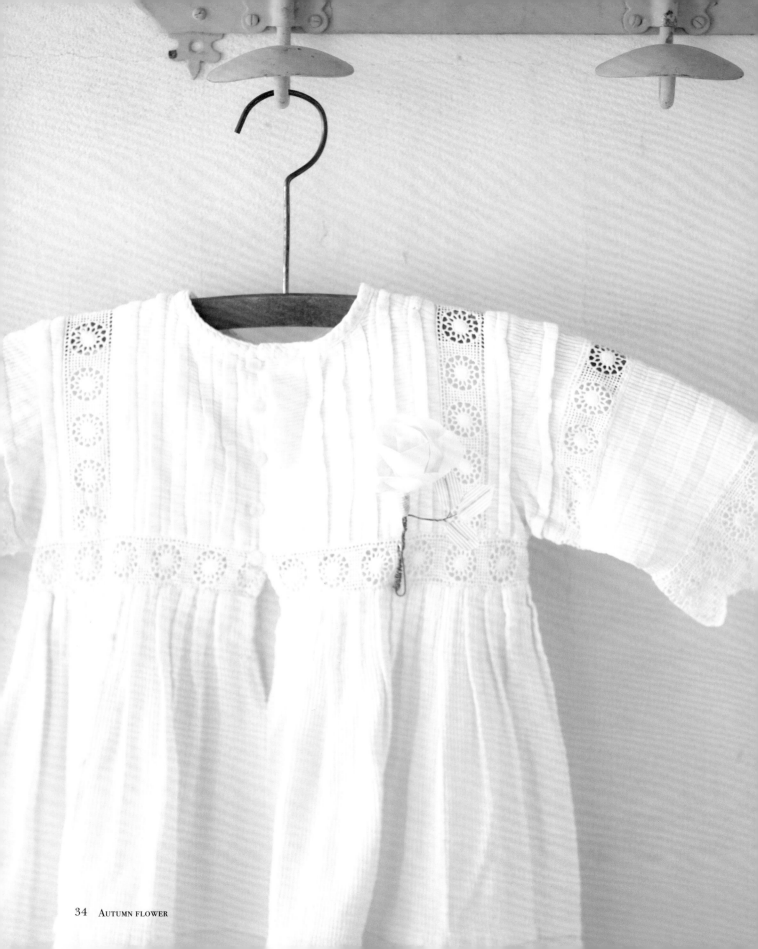

玫瑰

輕盈而柔軟的花瓣，
是以一般的影印紙製作而成。
小玫瑰則是以紙膠帶作的喔！

TYPE 4　　製作方法 P.62至P.63

瞿麥花

粉紅色的花朵，是可愛的秋之七草之一。
以其作成一枚書籤，
用於閱讀之秋吧！

TYPE I 製作方法 P.54

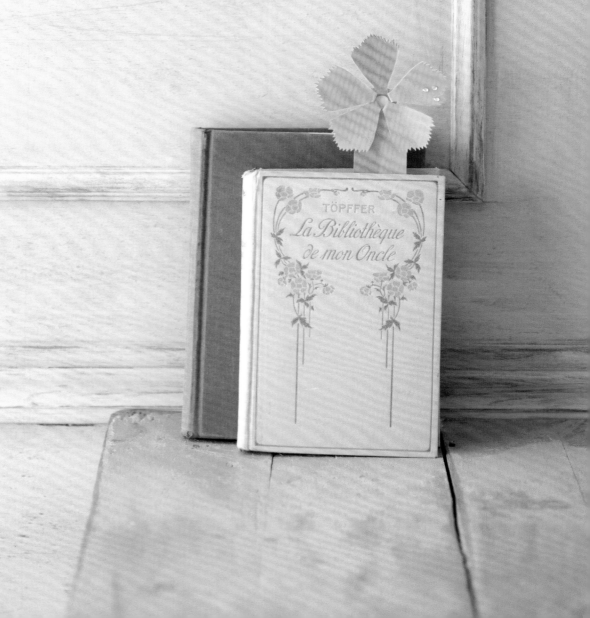

何謂誕生花（花語）

誕生花（花語），乃是依據歐洲當地傳說＆花卉既有的形象所定，在366天的每一天、每一個月，都有各式各樣屬於自己的誕生花。在此為你介紹，呼應日本四時更迭，分屬12個月的誕生花（花語）。若能知曉親朋好友的誕生花（花語），或許就能試著為他／她備上一份出色的禮物或款待布置呢！

1月　大花蕙蘭（高貴的美人）‧水仙（易感的心）

2月　雛菊（深藏在心中的愛）‧小蒼蘭（天真）

3月　鬱金香（名聲）‧香豌豆（溫柔的回憶）

4月　野春菊（直到重逢之日）‧縷絲花（沉靜的心）

5月　鈴蘭（清澈的愛）‧康乃馨（優雅的舉止）

6月　玫瑰（美）‧劍蘭（全心全愛的愛）

7月　洋桔梗（優美）‧百合（純潔）

8月　火鶴花（火焰般的光輝）‧向日葵（你最棒）

9月　大理花（華麗）‧龍膽（貞節）

10月　太陽花（終極之美）‧大波斯菊（美麗）

11月　寒丁子（智慧的魅力）‧菊花（誠實）

12月　天堂鳥（耀眼的未來）‧嘉德麗雅蘭（優美的女人心）

WINTER FLOWER

冬天の花

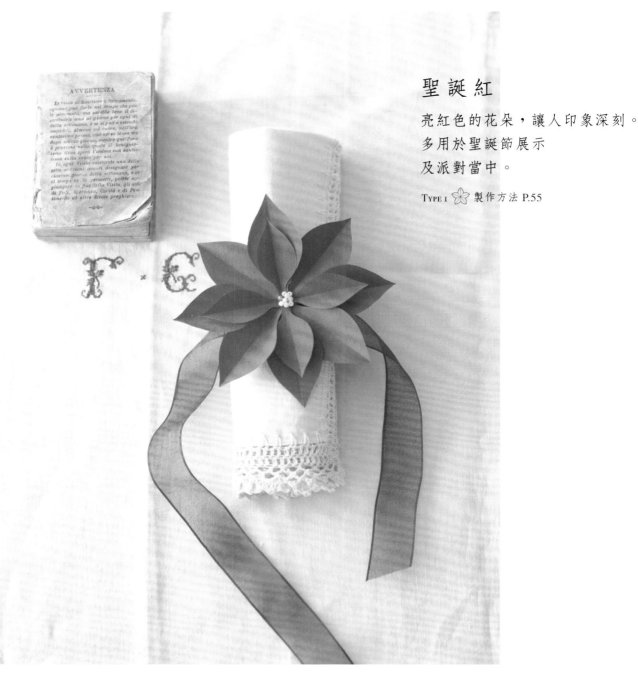

聖誕紅

亮紅色的花朵，讓人印象深刻。
多用於聖誕節展示
及派對當中。

TYPE 1 ✿ 製作方法 P.55

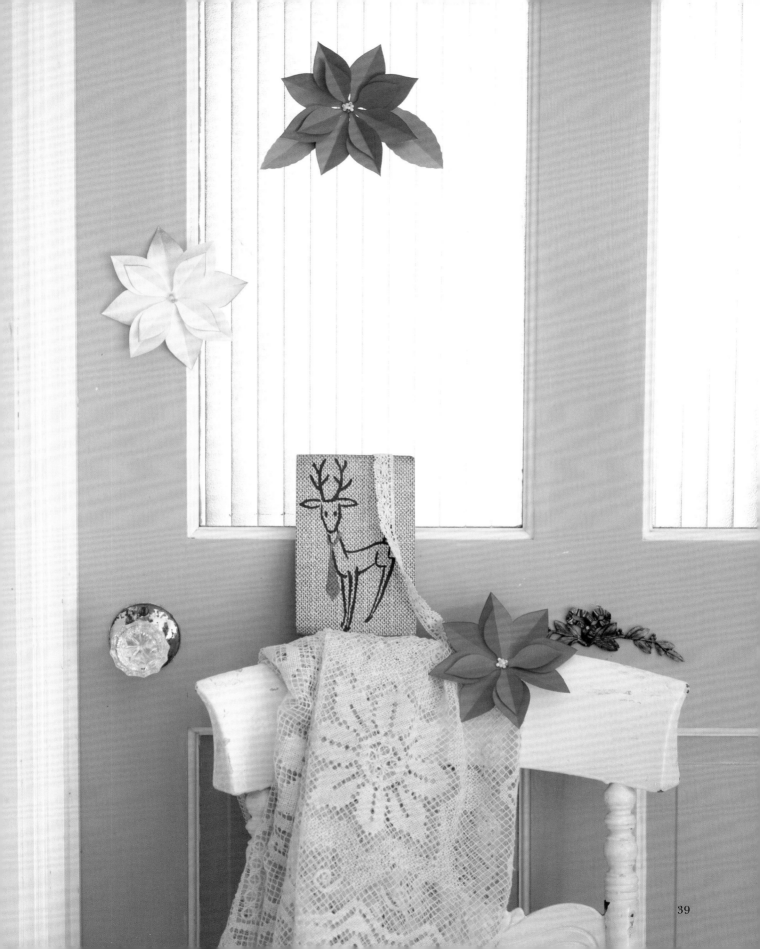

椿花

深紅搭配白色，帶出了成熟的氛圍。
在架子、箱子或桌子上，
放上圓圓的一朵，也挺有存在感呢！

TYPE I ✿ 製作方法 P.55

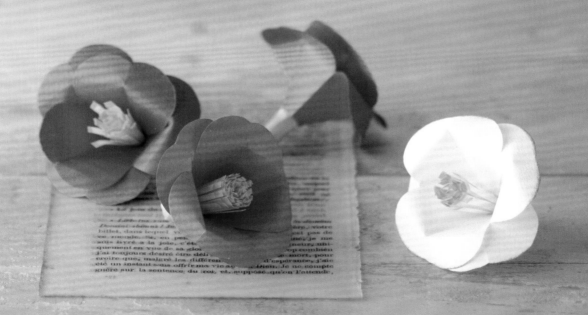

山茶花

將紙張捲成團狀，
表現出花瓣的飄逸＆花朵的飽滿。
作成客人的筷架，也頗具時尚感。

TYPE 4 製作方法 P.64

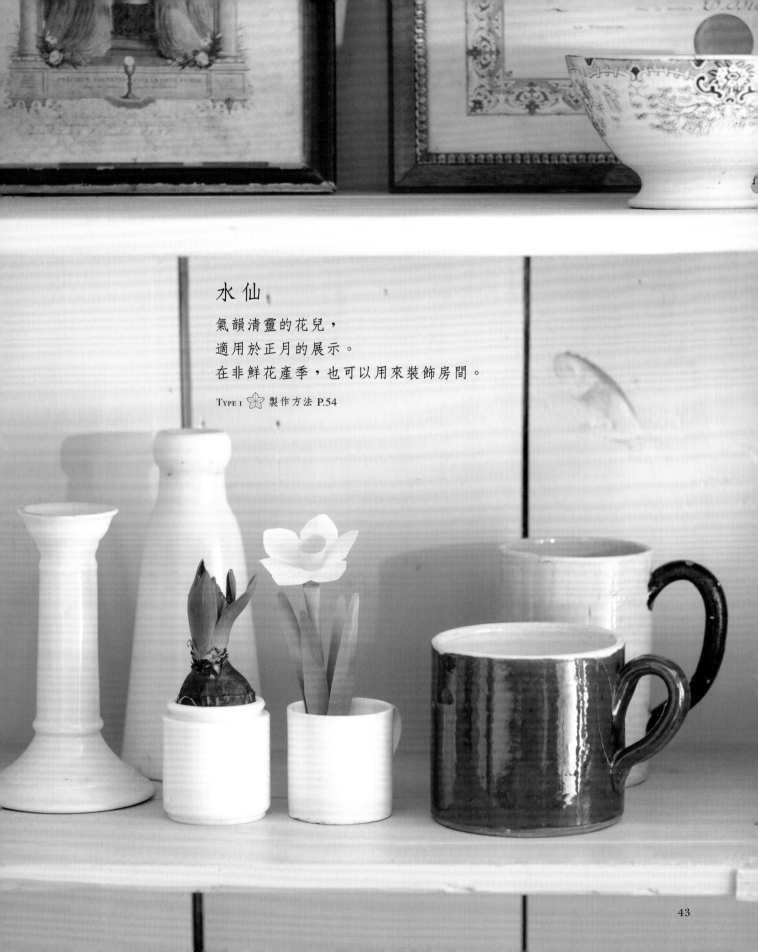

水仙

氣韻清靈的花兒，
適用於正月的展示。
在非鮮花產季，也可以用來裝飾房間。

Tʏᴘᴇ ɪ ❀ 製作方法 P.54

梅花

鼓鼓的花瓣,是它的特徵。

可以配合日式點心,布置成一道饗宴。

也可以用來搭配新年的問候。

TYPE I 製作方法 P.55

HOW TO MAKE
製 作 方 法

此單元介紹製作作品時必備的材料＆工具。
作品的作法則將以各個基本類型逐一講解。

基本材料＋生活中可活用の材料

基本上，只要備妥紙張就OK！搭配其他素材，則可展現不同的創作型式。

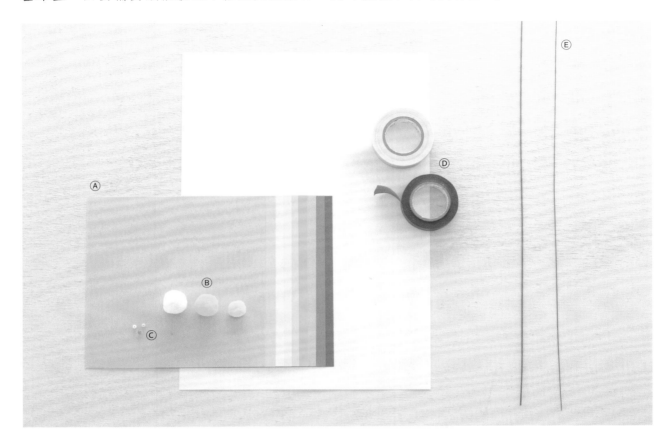

Ⓐ **紙**
用於製作花瓣、花蕊、花莖、葉片。依照花朵的尺寸、
花瓣的質感，分別以摺紙用紙、圖畫紙、影印紙等進行
製作。

Ⓑ **絨毛球**
用於作成花蕊或含羞草花等。有大、中、小三種尺寸，
請依照花朵大小挑選運用。

Ⓒ **玻璃珠**
當成花蕊使用。以容易購得的大小玻璃珠製作即可。以
黏貼、穿入鐵絲的方式進行安裝。

Ⓓ **紙膠帶**
用於包覆花朵根部。製作玫瑰花時，亦可取代紙張進行
製作。

Ⓔ **花藝鐵絲**
用於製作花莖＆藤蔓。依照作品所需，分別使用#20（偏
粗）至#30（極細）製作。

※ P.48至P.64的〔材料〕，基本上都是一朵花的分量。
P.50「紫羅蘭」，為一束（三朵花）的分量，P.51
「繡球花」，為一串（16朵花）的分量，P.60「含羞
草」，為一個花圈的分量。

※ 用紙尺寸的部分，Type1依標示之現成尺寸
（15×15cm、7.5×7.5cm等）準備所需張數（除了
P.53「百合」的花蕊之外），Type2至4亦有標示製作
時所需的張數，請預先裁成現成尺寸用紙備用。

基本工具＋有了更方便の道具

裁剪、黏貼、安裝花蕊或花莖的各種工具。

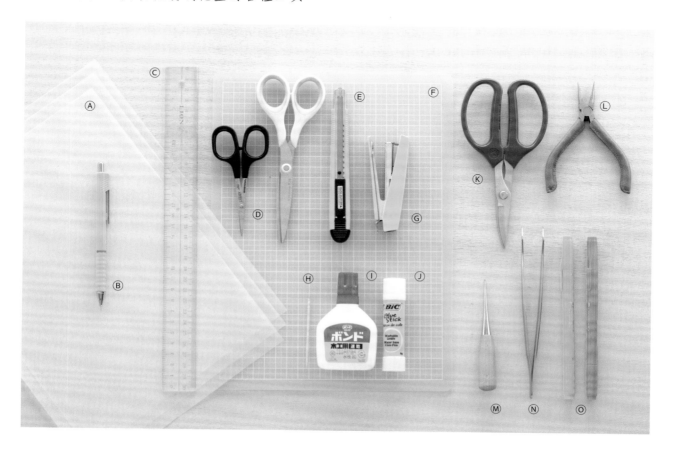

�(A) **描圖紙**
用於複寫紙型。

(B) **自動鉛筆**
用於複寫紙型＆畫出摺痕。

(C) **尺**
用於測量尺寸＆裁切紙張。

(D) **剪刀**
除了一般工藝用剪刀之外，若能另備刀尖較細的剪刀，
進行精細作業時，會比較方便。

(E) **美工刀**
用於裁切紙張、剪開切口等作業。

(F) **切割墊**
以美工刀進行作業時，墊在材料的下方。

(G) **釘書機**
用來把紙張與＆描圖紙釘在一起。

(H) **牙籤**
用於將細微之處塗上接著劑。

(I) **接著劑（木工白膠）**
將紙張與紙張、紙張與其他素材零件黏合時使用。速
乾性者更佳！

(J) **膠水**
用於黏合紙張。

(K) **鐵絲專用剪刀**
用於剪斷鐵絲。

(L) **鉗子**
用於摺彎鐵絲。

(M) **錐子**
用來打孔，以便穿過鐵絲之用。

(N) **鑷子**
黏玻璃珠＆調整花瓣的細微處時使用。

(O) **筆等著色器具**
用於描繪花蕊或為花瓣上色。若另以顏料或墨水添加
設計則更能凸顯出細微的差異。

TYPE I 放射狀摺疊後，進行裁剪。

P.08・P.09
櫻花

〔材料〕
薄丹迪紙（15×15cm／粉紅色）　1張

紙型 P.65

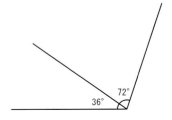

◎ 摺 疊 紙 張 〔十 摺〕

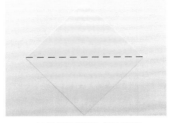

1　斜放紙張對摺成三角形。

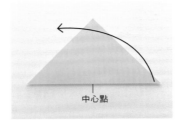

2　以中心點為基點，將右角提起＆斜摺。

中心點

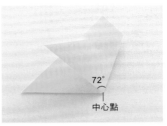

3　摺出72°角的摺線（參照上圖）。

72°
中心點

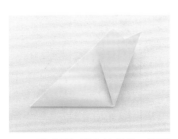

4　將步驟3摺出的部分，對半回摺。

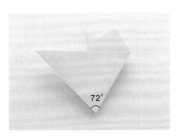

5　將紙張翻面，反面也摺至72°角。

72°

6　步驟5摺出的部分也對半回摺，十摺完成。

◎ 裁 剪 花 瓣

7　取描圖紙複寫紙型後，貼放於步驟6上，以釘書機加以固定。

8　依紙型上的線條進行裁剪。

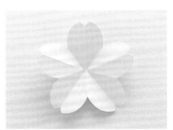

9　攤開紙張。

◎製作花蕊

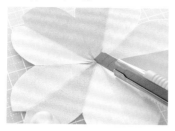

10 以美工刀在中心裁出約5mm長的切口。

11 以筆將切口的部分著色&斜斜地翻起花蕊的接縫根部。

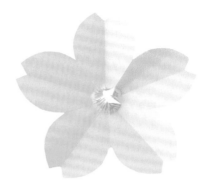

完成！

櫻花紙墊

〔材料〕
薄丹迪紙（15×15cm／粉紅色）1張

1 取描圖紙複寫紙型後，疊放於紙上，以美工刀依照線條裁開，虛線部分保留不需裁剪。
2 將之前裁開的部分，掀摺起來。

花瓣

〔材料〕
薄丹迪紙（7.5×7.5cm／粉紅色）1張

將紙張摺成三角或四角對摺。依紙型進行裁剪後攤開（參閱P.48・步驟7至9）。

P.14
三色堇

〔材料〕
摺紙用紙（7.5×7.5cm／紫色或黃色系）同色系・深&淺各1張
大玻璃珠（黃色）1顆

紙型 P.66

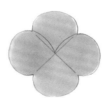

1 取1張紙（花朵底部）摺成四角四摺（參閱P.64）。依紙型剪出花瓣後展開（參閱P.48・步驟7至9），依紅線進行裁剪。

2 再取1張紙，以三角或四角對摺後，依紙型裁剪並展開，疊放&黏合在步驟1的背面。

3 以筆在中間描繪圖案，再以接著劑黏上玻璃珠。

P.15
雛 菊

〔材料〕
花瓣：薄丹迪紙（15×15cm
／淡粉紅色、淡黃色等）1張
花蕊：薄丹迪紙（7.5×7.5cm
／黃色）1張
花藝鐵絲（＃20／草綠色）1支

紙型 P.67

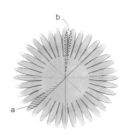

1 取花瓣用紙摺成八摺（參
閱P.64），依紙型剪出花
瓣後展開（參閱P.48・步
驟7至9），再依紅線所示
剪出切口。

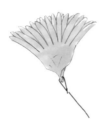

4 以錐子在步驟3的根部鑽孔，
插入鐵絲＆裝上花莖。

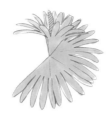

2 將步驟1的a繞到b的位
置重疊黏合。其餘部
分纏在外側之後，將
邊緣黏妥。

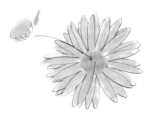

5 取花蕊用紙依紙型裁
剪＆摺疊之後，黏在
正中間。

3 將花朵的根部收緊。

Point
夾住紙張彎向下
方，以形成捲度。

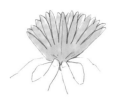

6 以鑷子把花瓣修整成
圓弧狀。

P.16至P.17
紫 羅 蘭

〔材料〕
花瓣：薄丹迪紙（7.5×7.5cm
／紫色、淡藍色） 各1張
花苞：薄丹迪紙（7.5×7.5cm
／藍色）1張
葉片：薄丹迪紙（15×15cm
／綠色）1張
花藝鐵絲（＃24／草綠色）
3支
大玻璃珠（黃色） 2顆
紙膠帶（6mm寬／綠色）適量

紙型 P.66

1 取2張花瓣用紙，分
別摺成十摺（參閱
P.48・步驟1至6）。
依紙型剪出花瓣後展
開（參閱P.48・步驟7
至9），再依紅線剪出
切口。

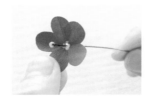

3 在兩支鐵絲前端分別穿
入玻璃珠後，將前端折
彎扭轉。再把鐵絲插入
花瓣中的小孔，以接著
劑黏妥玻璃珠。

2 重疊黏合步驟1
切口的部分。

4 依裁剪花瓣的方式剪出
花苞後，以紙膠帶將鐵
絲黏在花苞根部，不需
展開。

Point
可以多使用一些接著
劑。溢出時，以牙籤
處理乾淨即可。

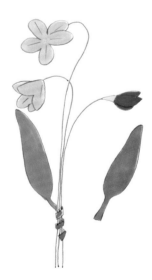

5 取葉片用紙，依紙
型進行裁剪，纏在
鐵絲下緣，以接著
劑黏妥。

P.18至P.19
鐵線蓮

〔材料〕
花瓣：薄丹迪紙（15×15cm
／藍色系）2張
花蕊：薄丹迪紙（15×15cm
／淡黃色）1張

紙型 P.67

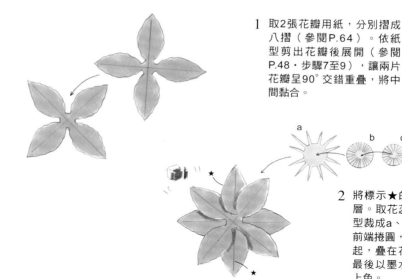

1 取2張花瓣用紙，分別摺成
八摺（參閱P.64）。依紙
型剪出花瓣後展開（參閱
P.48・步驟7至9），讓兩片
花瓣呈90°交錯重疊，將中
間黏合。

2 將標示★的花瓣疊在上
層。取花蕊用紙，依紙
型裁成a、b、c，將a的
前端捲圓，把b的前端豎
起，疊在花瓣上黏妥。
最後以墨水為花瓣邊緣
上色。

P.20至P.21
繡球花

〔材料〕
薄丹迪紙（7.5×7.5cm／
淡藍色系）16張
小玻璃珠（白色）16顆
花藝鐵絲（#30／白色）
2支（剪成4cm長／16支）
輕量黏土 適量

紙型 P.68

1 取16張紙，分別
摺成四角四摺（參
閱P.64）。依紙型
剪出花瓣後展開
（參閱P.48・步驟
7至9），依紅線
所示剪出切口。

2 將鐵絲穿上玻璃珠
之後對摺&扭轉。以
錐子在花朵中間鑽
孔，把鐵絲插入其
中，再以接著劑黏
妥（參閱P.50「紫羅
蘭」的步驟3）。

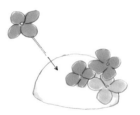

3 取輕量黏土，作
一個直徑5cm、高
2cm的饅頭形底
座，將步驟2的鐵
絲插入其中。

＊製作成耳針式耳環時
完成步驟2之後，將花瓣抹上指甲油（金蔥）晾乾，
以鐵絲纏妥耳環的金屬零件。

P.23
芍藥

〔材料〕
花瓣：薄丹迪紙（15×15cm／
紫色或白色）1張
花蕊：薄丹迪紙（7.5×7.5cm／
淡黃色或淡藍色）1張

紙型 P.69

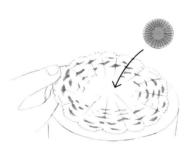

取花瓣用紙，摺成十六
摺（參閱P.64），依紙型
剪出花瓣後展開（參閱
P.48・步驟7至9）。將
花瓣黏在自己喜歡的盒
子上，以手指抓起花瓣
作出立體感。再取花蕊
用紙，依照紙型進行剪
裁後黏在中間。

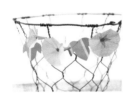

P.22
牽牛花

〔材料〕
花瓣：美編紙（15×15cm／淡藍色
或黃色系）1張
花萼：薄丹迪紙（7.5×7.5cm／綠色
系）1張
葉片：美編紙（15×15cm／綠色
系）1張
花藝鐵絲（＃30／草綠色）2支

紙型 P.68

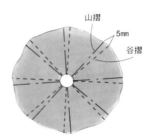

山摺
5mm
谷摺

1 取花瓣用紙，摺成
三角或四角對摺，
依紙型剪出花瓣後
展開（參閱P.48・步
驟7至9）。依圖示
在八等分的位置，
摺成山摺＆谷摺。

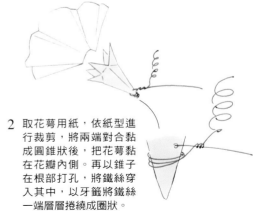

2 取花萼用紙，依紙型進
行裁剪，將兩端對合黏
成圓錐狀後，把花萼黏
在花瓣內側。再以錐子
在根部打孔，將鐵絲穿
入其中，以牙籤將鐵絲
一端層層捲繞成圈狀。

3 取葉片用紙，依紙型
進行裁剪後，以錐子
鑽孔，插入鐵絲，用
以搭配花朵。

P.24至P.25
向 日 葵

〔材料〕
花瓣：薄丹迪紙（15×15cm／黃色）3張
花蕊：美編紙（15×15cm／黃綠色）1張
※作成杯墊時，以防水布料製作。

紙型 P.69

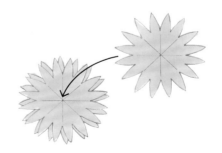

1 取作3張花瓣用紙，分別摺成八摺
（參閱P.64）。依紙型剪出花瓣後展
開（參閱P.48・步驟7至9），將兩
張花瓣稍微錯開後，自中央處黏妥。
再取一片花瓣交錯疊放後，將中間黏
妥。

2 取花蕊用紙（或布
料），以鋸齒剪刀依
照紙型裁剪，貼在花
瓣的中間。

P.28至P.29
大 理 花

〔材料〕
摺紙用紙（15×15cm／紅色或淡粉色）8張
絨毛球（直徑1.5cm／黃色）1個

紙型 P.71

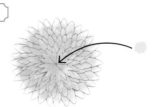

取8張紙，分別摺成八摺
（參閱P.64）。依紙型
裁出花瓣a至e並將之展
開（參閱P.48・步驟7至
9），依a至e的順序，將
花瓣交錯重疊之後，自
中間黏妥，再以接著劑
將絨毛球黏在中間。

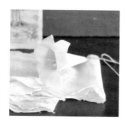

P.26
百合

〔材料〕
花瓣：圖畫紙（B5／白色）1張
花蕊：圖畫紙（黃色）1.5×8cm
花藝鐵絲（#24／白色）1支
大玻璃珠（黃色）1顆
紙膠帶（6mm寬／綠色）適量

紙型 P.70

1 取花瓣用紙對摺。依
紙型剪出花瓣之後，
將之展開（參閱P.48・
步驟7至9），依紅線
裁下一片花瓣，重摺
谷摺。

2 將步驟1捲繞一圈，
把起捲處（斜線的部
分）黏妥。

3 將花瓣一邊交錯
一邊捲繞，將止
捲處（斜線部
分）黏妥。

4 鐵絲穿入玻璃珠之後折
彎扭轉。取花蕊用紙，
對摺之後剪出切口，再
將之捲起（參閱P.59・
步驟2至3），把鐵絲＆
花蕊以接著劑黏妥。

5 將步驟4的花蕊，插入
步驟3的花瓣中。

6 使用紙膠帶，將
花朵根部與鐵絲
（花莖）纏在一
起。

7 以牙籤將花瓣前緣
層層往外捲成圓弧
狀。

P.32
結 梗

〔材料〕
花瓣＋花蕊a：薄丹迪紙
（15×15cm／藍紫色）1張
花蕊b：薄丹迪紙（7.5×7.5cm
／淡黃色）1張
花藝鐵絲（#30／白色）1支
大玻璃珠（白色）1顆

紙型 P.72

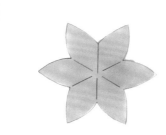

1 取花瓣用紙，摺成六
摺（參閱P.64）。依
照紙型剪出花瓣之後
展開（參閱P.48・步
驟7至9），再依紅線
所示剪出切口。

2 將步驟 1 切口
左右的花瓣交
疊之後黏合。

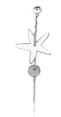

3 取花蕊a、b用紙，分
別依紙型裁剪＆以錐子
在中間打孔。把玻璃珠
穿入鐵絲，將前端折彎
扭轉，再將鐵絲穿透花
蕊，以接著劑黏妥。
（參閱P.50・「紫羅
蘭」的步驟3）。

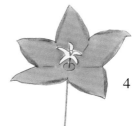

4 在花瓣中間塗上接
著劑，插入步驟3
加以固定。最後，
以鑷子將花瓣邊緣
修整成圓弧狀。

53

P.36
瞿 麥 花

〔材料〕
薄丹迪紙（15×15cm／
粉紅色）1張
圓點標籤貼紙（直徑8mm／
粉紅色）1張
貼鑽（喜愛的樣式）3顆

紙型 P.72

1 將紙張對摺成三角
　形，並依圖所示摺
　疊。

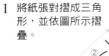

2 將步驟1摺起的部分，依
　紙型進行裁剪，再將之展
　開（參閱 P.48，步驟7至
　9）。保留部分不用裁開。

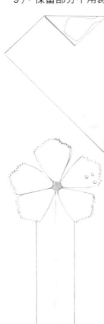

3 紙張下方依紅線
　進行裁剪（書籤
　的部分）。

4 依紅線所示剪出切
　口，虛線處則摺出
　摺痕。

5 在花瓣中央貼上貼
　紙，把與步驟4切口
　相鄰的花瓣重疊黏
　妥＆為花瓣貼上貼
　鑽。

P.43
水 仙

〔材料〕
花瓣：薄丹迪紙（15×15cm／
白色）1張
花蕊：薄丹迪紙（7.5×7.5cm／
黃色）1張
花莖：圖畫紙（B5／綠色）1張
葉片：圖畫紙（B5／深綠色）1張

紙型 P.75

1 取花瓣用紙，摺成
　六摺（參閱P.64），
　依紙型剪出花瓣後
　展開（參閱P.48，步
　驟7至9），依紅線
　所示剪出切口。

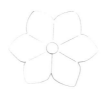

2 將步驟1切口的部
　分（斜線部分）重
　疊之後加以黏合。

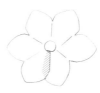

3 花蕊用紙捲成筒狀，
　將邊緣黏合，插入花
　瓣中的小孔。

4 花莖（參閱 P.57，
　步驟8至11）作好
　之後，插在花蕊黏
　妥。

5 將花莖上端摺彎，且
　將依紙型裁出的葉
　片，黏在花莖下方。

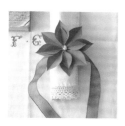

P.38至P.39
聖誕紅
紙型 P.73

〔材料〕
花瓣：薄丹迪紙（15×15cm／紅色或淡黃色）3張
葉片：薄丹迪紙（15×15cm／綠色）1至2張
大玻璃珠（白色・黃色・黃綠色・綠色等）9顆

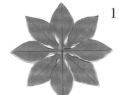

1 取3張花瓣用紙，分別摺成八摺（參閱P.64）。依紙型剪出2大片、1小片花瓣，將之展開（參閱P.48・步驟7至9）。取2大片花瓣呈90°交錯重疊，自中間黏妥。

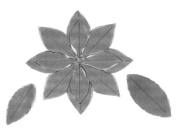

2 將小花瓣疊放在步驟1上，以接著劑將大玻璃珠黏在中間，作成花蕊。再取出葉片用紙，依紙型裁開之後與花朵搭配組合。並另以顏料為淡黃色的花瓣邊緣進行上色。

P.40至P.41
山茶花

〔材料〕
花瓣：薄丹迪紙（15×15cm／紅色或白色）1張
花蕊：薄丹迪紙（15×15cm／白色）1張
紙膠帶（6mm寬／綠色）適量

紙型 P.74

1 取花瓣用紙，摺成十摺（參閱P.48・步驟1至6）。依紙型剪出花瓣後，將之展開（參閱P.48・步驟7至9），再依紅線所示剪出切口。

4 將花蕊插入花瓣中的孔內，以紙膠帶固定花朵根部。

2 從花瓣邊緣層層捲起＆將斜線的部分黏妥。

3 取花蕊用紙依紙型裁剪，以筆將上緣塗成黃色後剪出切口，層層捲起黏妥（參閱P.59・步驟2至3）。

5 將花蕊前緣修整成圓弧形（參閱P.50「雛菊」的步驟6）。以顏料或筆於白色花瓣的邊緣著色。

P.44
梅
紙型 P.75

〔材料〕
花瓣：薄丹迪紙（15×15cm／白色或粉紅色）1張
花蕊：薄丹迪紙（7.5×7.5cm／黃色）1張
小玻璃珠（珍珠）5至8顆
【小】花瓣：薄丹迪紙（7.5×7.5cm／白色或粉紅色）1張

【大】

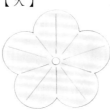

1 取花瓣用紙，摺成十摺（參閱P.68・步驟1至6）。依紙型剪出花瓣後展開（參閱P.48・步驟7至9）。

3 把步驟2的花蕊，插入步驟1花瓣的小孔，以接著劑將玻璃珠黏在花蕊前端，再以接著劑自背面黏牢。

2 取花蕊用紙，依照紙型大小進行裁剪。剪出切口＆層層捲起後黏妥（參閱P.59・步驟2至3）。

【小】

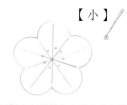

以製作大花瓣的方式作成小花瓣，且將牙籤前端沾上顏料，點繪出花蕊的模樣。

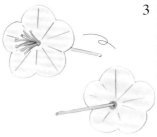

TYPE 2 〔〕〕〕 蛇腹摺後，進行裁剪。

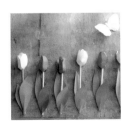

P.12至P.13

鬱金香 〔 紙型 P.76 〕

材料
花瓣：圖畫紙（黃色·紅色·粉紅色等）18×6cm
花莖：圖畫紙（淺綠或綠色）16×3cm
葉片：圖畫紙 15×10cm

◎ 摺 紙

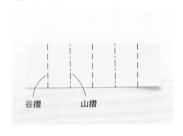

谷摺　　　山摺

1 取花瓣用紙摺成六等分
蛇腹摺。
※交互進行谷摺&山摺。

◎ 剪 出 花 瓣

2 取描圖紙複寫紙型，疊放於
步驟1上，以釘書機加以固
定。

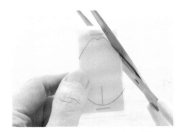

3 依照紙型線條所示，裁去周
圍的部分。

4 依紙型線條所示，剪出切
口。

◎ 作 成 立 體 的 花 瓣

5 修剪花瓣邊緣的稜角。

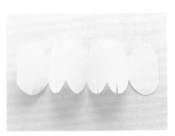

6 展開花瓣。

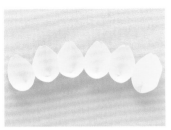

7 以接著劑黏妥切口，讓花瓣
呈圓弧狀。

◎ 製 作 花 莖

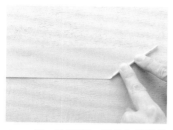

8 取一支牙籤，斜放在花莖用紙右下角，將紙張層層捲起。
※若要加工成原子筆，則以原子筆作為芯代替牙籤上捲。

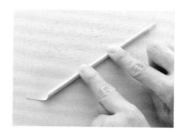

9 一直捲至左側。

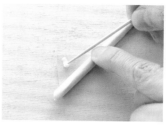

10 以接著劑黏妥止捲處。

11 抽出牙籤，花莖完成。

◎ 安 裝 花 莖

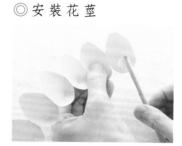

12 在步驟7最右側花瓣的凹處，以接著劑黏上花莖。

13 以步驟12的花瓣夾住花莖，對摺之後按緊。

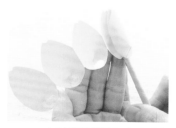

14 在其餘花瓣的凹處也塗上接著劑，層層捲起。

15 不要捲得太緊，讓花瓣呈現蓬鬆感。

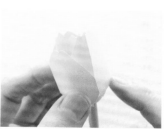

16 讓花瓣與花瓣相互交錯。

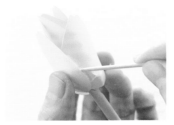

17 以接著劑黏妥止捲處。

18 靜置待乾。

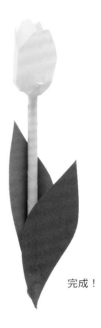

完成！

◎ 安 裝 葉 片

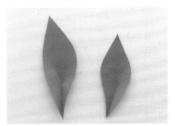

19 取葉片用紙，依照紙型進行裁剪＆在中間下方摺出摺痕。

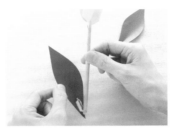

20 將摺痕處塗上接著劑，黏在花莖上面。

P.31
大波斯菊

〔材料〕
薄丹迪紙（粉紅或淡粉色）
15×3.5cm
花藝鐵絲（＃24／草綠色）
1支

紙型 P.76

1 將紙張摺成八等分蛇腹摺（參閱P.56・步驟1），再將紙型疊放其上，裁剪花瓣（參閱P.56・步驟2至3）＆以錐子鑽孔。

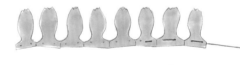

2 展開花瓣，從最邊緣開始，依序把鐵絲穿入小孔。

POINT
以手指壓住兩側，讓花瓣一邊靠攏，一邊將鐵絲攏成圓形。

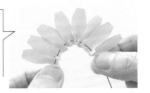

3 在花瓣根部捏出明顯的摺痕，讓花瓣與花瓣彼此靠攏。

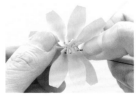

4 彎摺鐵絲形成圓形花朵後，扭轉鐵絲加以固定。

TYPE 3 〔IIIIIIIII〕 短邊對摺後，等距裁剪切口。

P.11
蒲公英 〔紙型 P.77〕

〔材料〕
花瓣：圖畫紙（黃色）小：6×3cm・大：13.5×4cm
葉片：美編紙（淺綠底白點）15×15cm

◎ 摺 紙

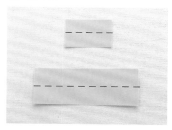

1 將大小花瓣用紙，分別對摺成長方形。

◎ 剪 出 切 口

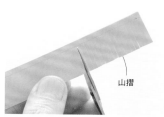

山摺

※在紙張邊緣上以鉛筆每隔3mm畫一條線，以利進行裁剪。

2 自步驟1山摺側，每隔3mm剪一個切口，且在根部保留大約3mm。依此製作大小花瓣。

◎ 製 作 花 朵

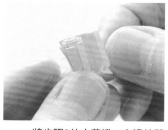

3 將步驟2的小花瓣，自邊端開始層層捲起，再以接著劑黏妥固定。

4 在步驟2的大花瓣邊緣沾上接著劑，將步驟3對準根部黏妥。

5 將小花瓣當成花蕊，以大花瓣自外圍包捲起來。

6 以接著劑將止捲處黏妥固定。

◎安裝葉片

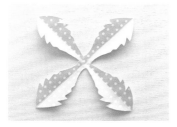

7 將花瓣用紙摺成三角四摺（參閱P.64）＆依照紙型裁剪葉片（參閱P.48・步驟7至9）。

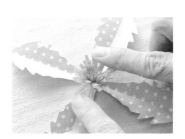

9 以手指展開花瓣加以整理。

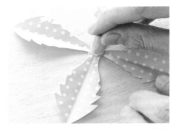

8 以接著劑，把步驟6的花瓣黏在中間。

＊作成髮夾時
以接著劑將步驟6的花朵，黏在髮夾的底座上。

完成！

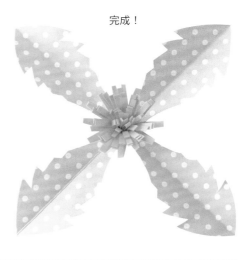

P.10
含羞草

〔材料〕
薄丹迪紙（黃綠色）15×2cm
2張
絨毛球（直徑0.8cm／黃色）
11個
花藝鐵絲（＃22／草綠色）1
支

紙型 P.76

山摺

1 將紙張對摺，每隔2mm剪一個切口，且在山摺側保留3mm的空間（參閱P.59・步驟1至2）。

2 攤開步驟1之後夾入鐵絲，以雙面膠貼合兩面。

3 將鐵絲一邊扭轉，一邊環成一圈。

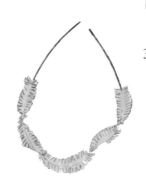

4 以接著劑將絨毛球均勻地黏在步驟3上。

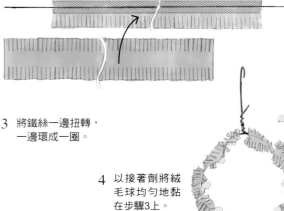

P.30
薊

紙型 P.78

〔材料〕
花瓣：薄丹迪紙（粉紅色）
　內側・15×4cm
　外側・15×3cm
花萼：薄丹迪紙（綠色）
　a・2.5×8cm
　b・7.5×7.5cm
葉片：薄丹迪紙（綠色）
　15×15cm
花藝鐵絲（＃20／草綠色）1支

1　取花瓣內側＆外側用紙，分別每隔2至3mm，剪出一個切口（參閱P.59・步驟1至2）。

2　將鐵絲前端折彎，以接著劑將它黏在步驟1的內側用紙邊緣。

3　自邊緣處層層捲起（參閱P.59・步驟3）。

4　將外圍用紙疊放於步驟3，對齊根部捲起，將最外圍用紙的上緣剪短。

5　取花萼用紙，摺成四等分蛇腹摺，再依紙型裁剪＆剪出切口（參閱P.56・步驟1至4）。

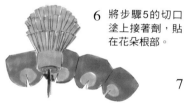

6　將步驟5的切口塗上接著劑，貼在花朵根部。

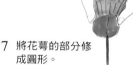

7　將花萼的部分修成圓形。

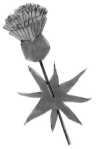
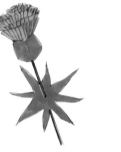

8　取花萼b用紙，依紙型進行裁剪，再以錐子在花萼當中打孔，將鐵絲穿入孔中，以接著劑黏妥。

9　取葉片用紙，依紙型進行裁剪＆以接著劑黏在鐵絲上。

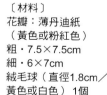

P.33
小菊花

〔材料〕
花瓣：薄丹迪紙
（黃色或粉紅色）
粗・7.5×7.5cm
細・6×7cm
絨毛球（直徑1.8cm／
黃色或白色）1個

紙型 P.77

1　依照紙型裁剪紙張，保留上下的部分，以美工刀在中段裁出切口。

2　把步驟1斜線的部分黏起，作成圓筒狀。

3　將步驟2環成一圈，黏妥邊緣處。

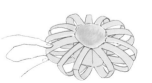

4　以手指將花瓣捏出摺痕。

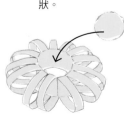

5　在花朵中間內側塗上接著劑，嵌入絨毛球。

TYPE 4 裁成細長條，捲繞成團狀。

P.34至P.35

玫瑰 〔 紙型 P.79 〕

〔材料〕
影印紙（A4／白色）29.7×10cm
花藝鐵絲（＃20／草綠色）4支
紙膠帶（淡藍色條紋）適量

◎裁剪紙張

1 取描圖紙複寫紙型，疊放於影印紙上，以釘書機加以固定。
※直接影印使用亦可。

2 依紙型所示打孔，再依線條進行裁剪。

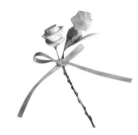

使用紙膠帶製作時

取1.5cm寬的紙膠帶，剪成大約15cm的長度，下端保留黏著面3mm，摺成約8mm寬。黏著面朝向製作者，把鐵絲黏在與步驟3相同的位置，依步驟4至9相同方式捲起，作成一朵花。製作3支綁在一起，再結上緞帶。

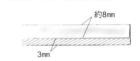

約8mm

3mm

◎製作花朵

3 讓鐵絲穿過紙上小孔，將前端折彎。

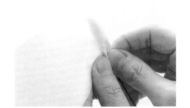

4 抓攏紙張底部。

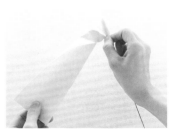

5 讓紙張旋轉半圈，上下顛倒。

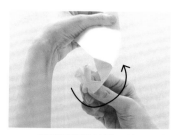

6　讓紙張繞過前側，轉一圈之後朝向外側。

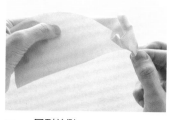

7　回到前側。

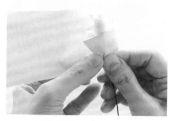

8　抓攏紙張下方。

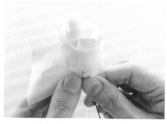

9　將其餘用紙依步驟5至8作法逐一纏妥。

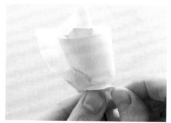

10　以接著劑黏妥止捲處，以手指按住。

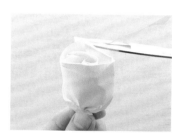

11　將花瓣邊緣修整成圓弧形。

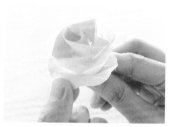

12　展開花瓣，修整形狀。

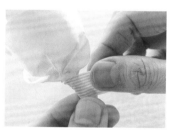

13　將根部纏上紙膠帶黏妥。

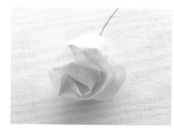

14　花朵完成。

◎ 安裝葉片

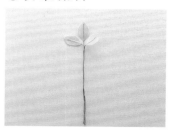

15　以紙膠帶夾住鐵絲前端黏合，依紙型進行裁剪後，將3支鐵絲擰在一起。

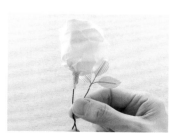

16　將葉片纏在步驟14的鐵絲上扭緊。

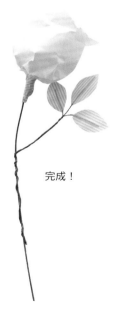

完成！

P.42

山茶花

花瓣：圖畫紙（白色）35×1cm
花蕊：圖畫紙（黃色）15×1.5cm

紙型 P.79

POINT

慢慢捲動數次，以固定
紙張的捲度。

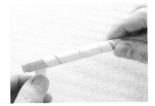

1 取花瓣用紙，斜捲於約
 1cm粗的筆上，作成捲捲
 的模樣。

2 將步驟1的兩端黏
 妥。

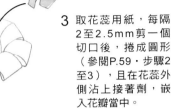

3 取花蕊用紙，每隔
 2至2.5mm剪一個
 切口後，捲成圓形
 （參閱P.59．步驟2
 至3），且在花蕊外
 側沾上接著劑，嵌
 入花瓣當中。

基礎摺法　以下為剪紙的基本摺法。主要使用於Type 1。

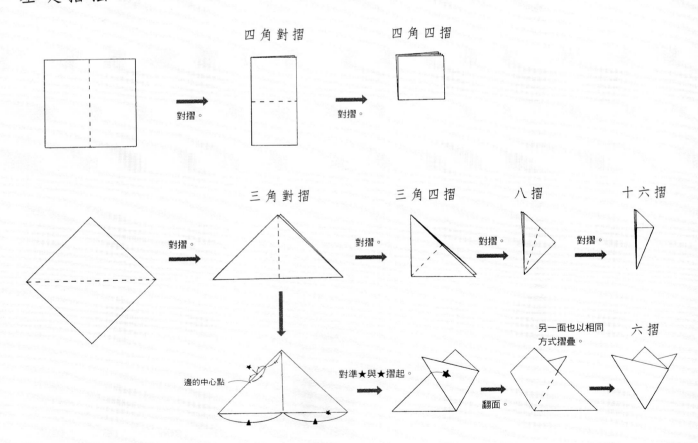

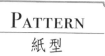

P.08至P.09（作法詳見P.48至P.49）

櫻花

花瓣・大〔十摺〕

花瓣・小
〔十摺〕

花瓣・大
〔三角或四角
對摺〕

花瓣・中
〔三角或四角
對摺〕

花瓣・小
〔三角或四角對摺〕

紙墊

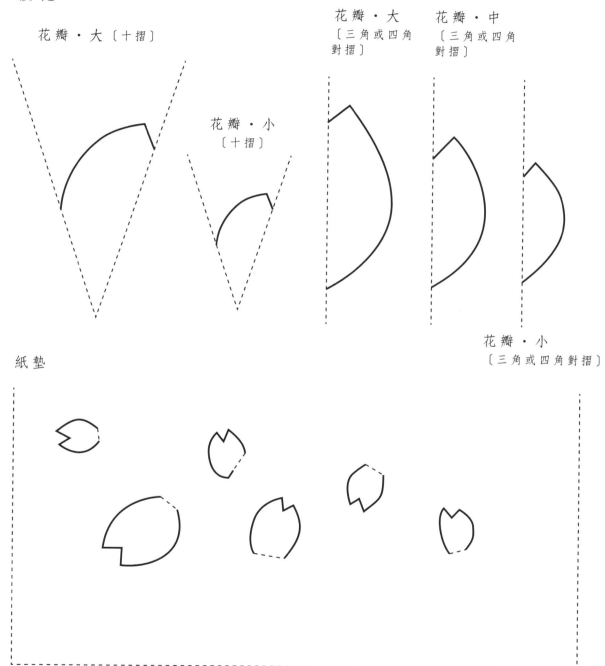

P.14（作法詳見P.49）

三色菫

花瓣・底部
〔三角或四角對摺〕

P.16至P.17（作法詳見P.50）

紫羅蘭

葉片・大

葉片・小

花瓣・底部
〔四角四摺〕

花瓣〔十摺〕

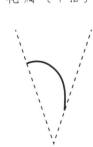

P.18至P.19（作法詳見P.51）
鐵線蓮

花瓣〔八摺〕

花蕊a〔四角四摺〕

花蕊b

花蕊c

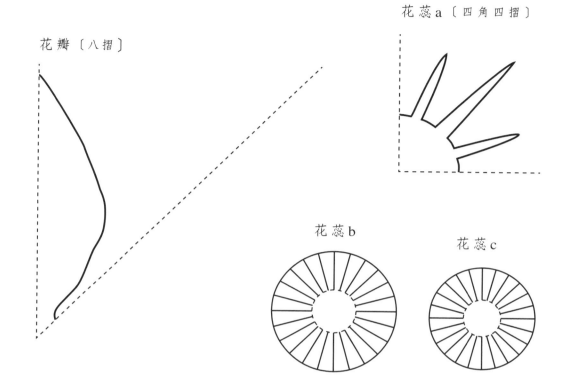

P.15（作法詳見P.50）
雛菊

花瓣〔八摺〕

花蕊

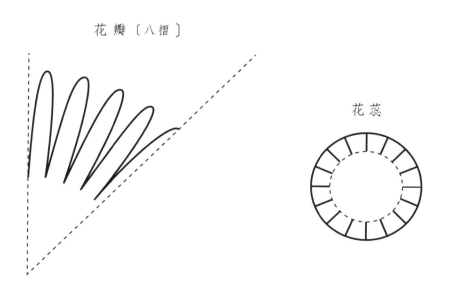

P.20至P.21（作法詳見P.51）
繡球花

花瓣〔四角四摺〕

P.22（作法詳見P.52）
牽牛花

花瓣〔三角或四角對摺〕

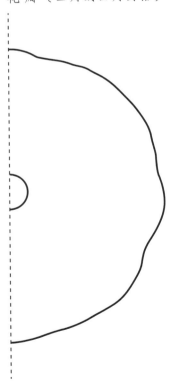

葉片〔三角或四角對摺〕

花萼

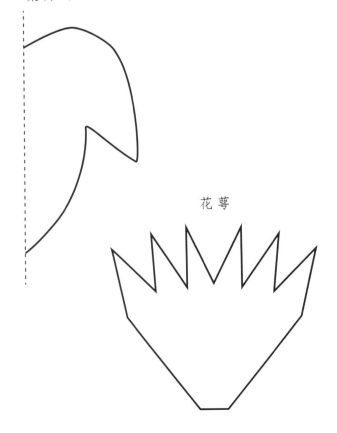

P.24至P.25（作法詳見P.52）
向 日 葵

花 蕊

花 瓣〔八 摺〕

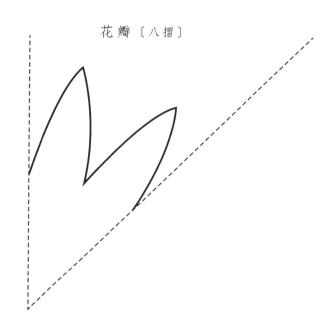

P.23（作法詳見P.51）
芍 藥

花 蕊

花 瓣
〔十 六 摺〕

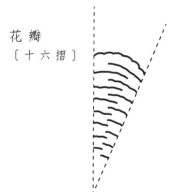

P.26 （作法詳見P.53）
百合

花瓣 〔對摺〕

花蕊 〔對摺〕

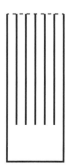

P.28至P.29（作法詳見P.52）
大理花

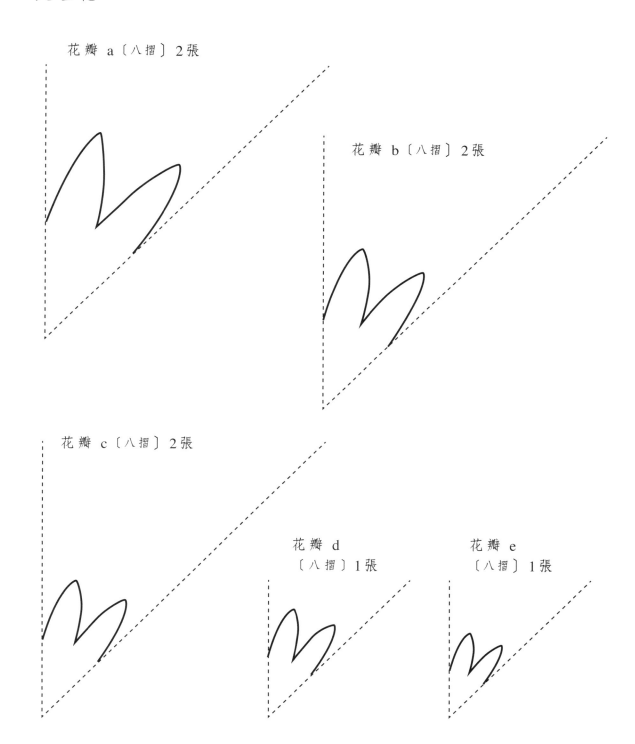

花瓣 a〔八摺〕2張

花瓣 b〔八摺〕2張

花瓣 c〔八摺〕2張

花瓣 d
〔八摺〕1張

花瓣 e
〔八摺〕1張

P.32 （作法詳見P.53）
桔梗

花瓣〔六摺〕

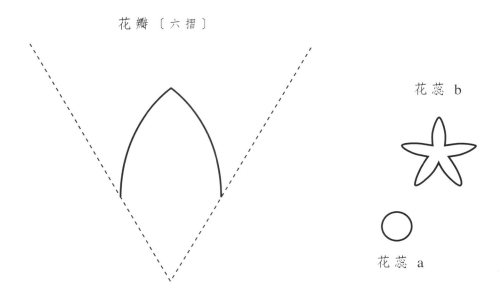

花蕊 b

花蕊 a

P.36 （作法詳見P.54）
瞿麥花

花瓣〔八摺／參閱作法〕

P.38至P.39（作法詳見P.55）
聖誕紅

花瓣‧大〔八摺〕2張

葉片‧大
〔三角或四角對摺〕

花瓣‧小〔八摺〕1張

葉片‧小
〔三角或四角對摺〕

73

P.40至P.41（作法詳見P.55）
椿花

花瓣〔十摺〕

花蕊

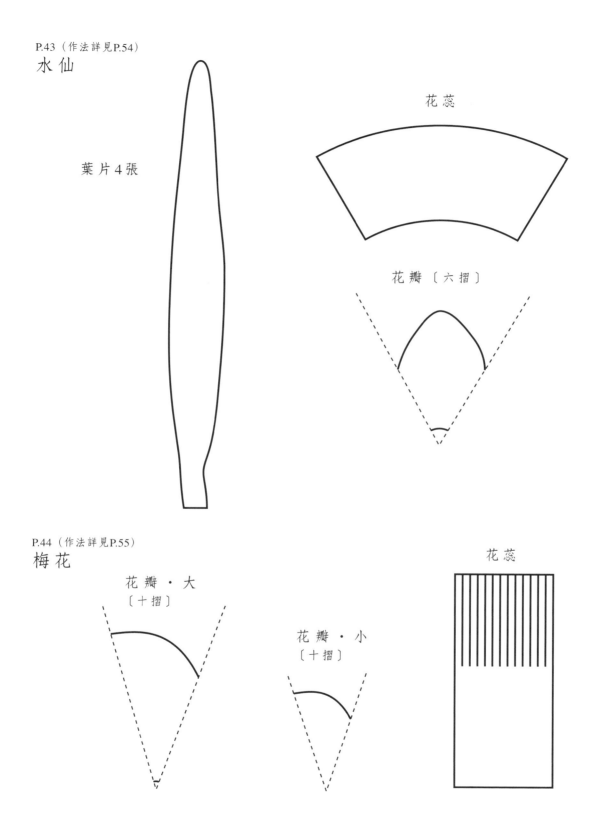

P.43（作法詳見P.54）

水仙

葉片4張

花蕊

花瓣〔六摺〕

P.44（作法詳見P.55）

梅花

花瓣・大
〔十摺〕

花瓣・小
〔十摺〕

花蕊

P.12至P.13（作法詳見P.56至P.58）

鬱金香

花瓣〔六等分蛇腹摺〕

莖

葉片

P.31（作法詳見P.58）

大波斯菊

花瓣〔八等分蛇腹摺〕

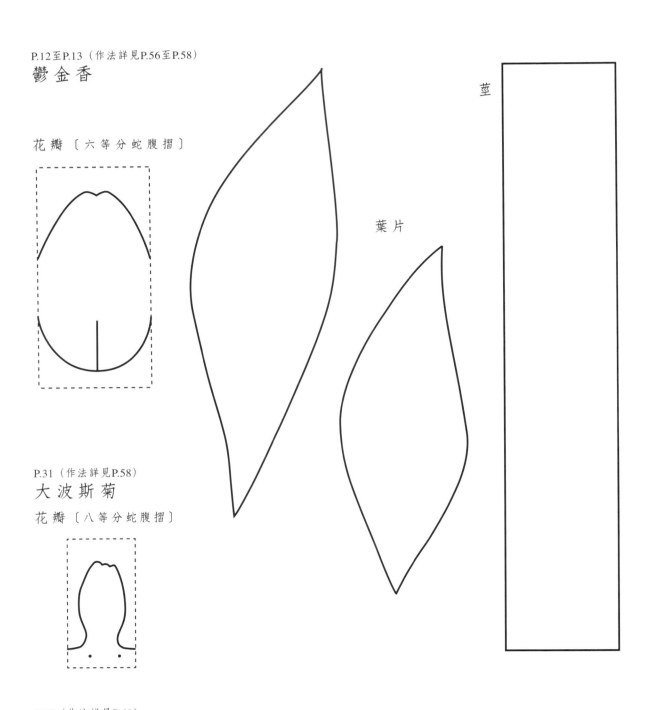

P.10（作法詳見P.60）

含羞草

葉片〔對摺〕

P.11（作法詳見P.59至P.60）
蒲公英

葉片・大〔對摺〕

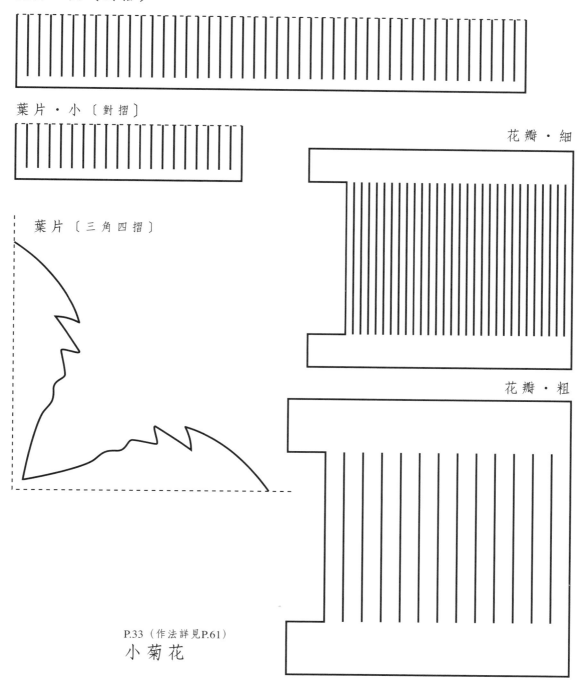

葉片・小〔對摺〕

花瓣・細

葉片〔三角四摺〕

花瓣・粗

P.33（作法詳見P.61）
小菊花

P.30（作法詳見P.61）
薊

花瓣（內側）

花瓣（外側）

花萼 a
〔四等分蛇腹摺〕

花萼 b
〔四角四摺〕

葉片 2 張

P.34至P.35（製作方法P.62至P.63）
玫瑰

花瓣

※放大200％

P.42（製作方法P.64）
山茶花

花瓣

※準備兩倍的
長度

花蕊

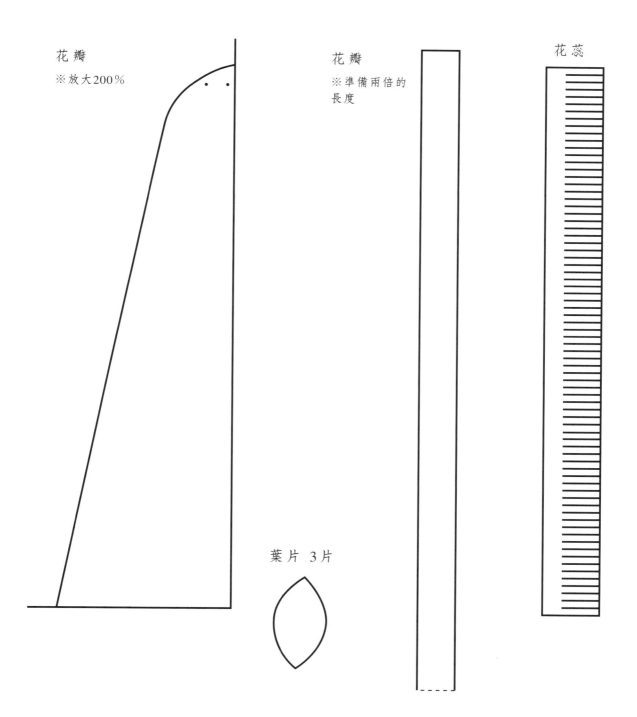

葉片 3片

趣·手藝 54

Paper · *Flower* · *Gift* 小清新生活美學
可愛の立體剪紙花飾四季帖

作　　者／くまだまり◎著
譯　　者／吳思穎
發　行　人／詹慶和
總　編　輯／蔡麗玲
執行編輯／陳姿伶
編　　輯／蔡毓玲·劉蕙寧·黃璟安·白宜平·李佳穎
封面設計／翟秀美
內頁排版／翟秀美
美術編輯／陳麗娜·周盈汝·韓欣恬
出　版　者／Elegant-Boutique新手作
發　行　者／悅智文化事業有限公司　　郵政劃撥帳號／19452608
戶　　名／悅智文化事業有限公司
地　　址／220新北市板橋區板新路206號3樓
網　　址／www.elegantbooks.com.tw
電子郵件／elegant.books@msa.hinet.net
電　　話／(02)8952-4078
傳　　真／(02)8952-4084

2015年10月初版一刷　定價280元

KAWAII HANA NO RITTAI KIRIGAMI
Copyright © 2014 by Mari Kumada
Photographs by Satomi Ochiai
Interior design by Tamae Shu
Originally published in Japan in 2014 by PHP Institute, Inc.
Traditional Chinese translation rights arranged with PHP Institute, Inc.
through CREEK&RIVER CO., LTD.

經銷／高見文化行銷股份有限公司
地址／新北市樹林區佳園路二段70-1號
電話／0800-055-365　　傳真／(02)2668-6220

國家圖書館出版品預行編目(CIP)資料

Paper.Flower.Gift小清新生活美學.可愛の立體剪紙
花飾四季帖／くまだまり著；張鐸譯. -- 初版. -- 新
北市：新手作, 2015.10
　面；　公分. -- (趣.手藝；54)
ISBN 978-986-92077-1-3(平裝)

1.剪紙

　　　　　972.2　　　　　　　104018082

Staff
插圖·くまだまり

書籍設計·周玉慧
（誕生花：鬱金香、香豌豆）

攝影·落合里美
（誕生花：大花蕙蘭、水仙）

造型·鈴木亜希子
（誕生花：非洲菊、大波斯菊）

編輯·セキノツカサ
（誕生花：洋桔梗、百合）

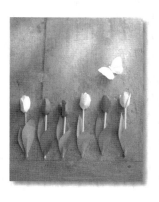

小清新生活美學

趣・手藝 13

動動手作好好玩的56款寶貝
の玩具：不織布・五棱紙
・零碼布：生活素材大變身！
BOUTIQUE-SHA◎著
定價280元

趣・手藝 14

隨手可摺紙雜貨：75招超
便利回收紙應用提案
BOUTIQUE-SHA◎著
定價280元

趣・手藝 15

超萌手作！歡迎光臨黏土
動物園挑戰可愛橘限的居
家實用小物65款
幸福豆手創館(胡瑞娟 Regin)◎著
定價280元

趣・手藝 16

166枚好感系・超簡單創
意剪紙圖案集：摺！剪！
開！完美剪紙3 Steps
室岡昭子◎著
定價280元

趣・手藝 17

可愛又華麗的俄羅斯娃娃&
動物玩偶：繪本風の不織布
創作
北向邦子◎著
定價280元

趣・手藝 18

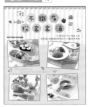

玩不織布扮家家酒！
在家自己作12間超人氣甜
點屋&西餐廳&壽司店的
50道美味料理
BOUTIQUE-SHA◎著
定價280元

趣・手藝 19

文具控最愛の手工立體卡片
超簡單！看圖就會作！
祝福不打烊！萬用卡・生
日卡・節慶卡自己一手搞
定！
鈴木孝美◎著
定價280元

趣・手藝 20

初學者ok啦！一起來作36
隻超萌の串珠小鳥
市川ナヲミ◎著
定價280元

趣・手藝 21

超有雜貨FU！文具控&手作
迷一看就想作のとみこ樣皮
革手作創意明信片x包裝
小物x雜貨風袋物
とみこはん◎著
定價280元

趣・手藝 22

剪+貼+縫！88款不織布の
季節布置小物
BOUTIQUE-SHA◎著
定價280元

趣・手藝 23

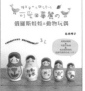

Bonjour！可愛喲！超簡單巴
黎風黏土小旅行：
旅行・甜點・娃娃・雜貨
——女孩最愛的造型黏土
BOOK
蔡青芬◎著
定價320元

趣・手藝 24

macaron可愛進化！
布作x刺繡・手作56款超
人氣花式馬卡龍吊飾
BOUTIQUE-SHA◎著
定價280元

趣・手藝 25

「布」一樣の可愛！26個牛
奶盒作的布盒 完美收納術
膠帶&桌上小物
BOUTIQUE-SHA◎著
定價280元

趣・手藝 26

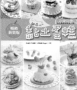

So yummy!甜在心黏土蛋
糕樣一樣・提一提・我也是
甜心糕點大師！（暢銷新裝
版）
幸福豆手創館(胡瑞娟 Regin)
◎著
定價280元

趣・手藝 27

紙の創意！一起來作75道
簡單又好玩的摺紙甜點・
料理
BOUTIQUE-SHA◎著
定價280元

趣・手藝 28

活用度100%！500枚橡皮
章日日刻
BOUTIQUE-SHA◎著
定價280元

趣・手藝 29

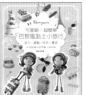

nap's小可愛手作帖：小
玩皮！雜貨控の手縫皮革
小物
長崎優子◎著
定價280元

趣・手藝 30

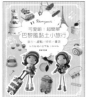

誘人的夢幻手作！光澤感・
超擬真・一眼就愛上的甜
點黏土飾品37款
河出書房新社編輯部◎著
定價300元

趣・手藝 31

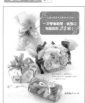

心意・造型・色彩all in
one 一次學會緞帶・紙張
の包裝設計24招！
長谷香子◎著
定價300元

趣・手藝 32

繫上女孩的優雅&浪漫
天然石・珍珠の結編飾品
設計69款
日本ヴォーグ社◎著
定價280元

趣・手藝 33

Party Time！女孩兒の
可愛不織布甜點家家酒：
廚房用具・甜點・麵包
Pizza・餐盒・套餐
BOUTIQUE-SHA◎著
定價280元

趣・手藝 34

動動手指就OK！三秒鐘・
愛上62枚可愛の摺紙小物
BOUTIQUE-SHA◎著
定價280元

趣・手藝 35

簡單好縫大成功！一次學
會65件超可愛皮小物×實
用皮夾
金澤明美◎著
定價320元

趣・手藝 36

超好玩&超益智！趣味摺
紙大全集一完整收錄157
件超人氣摺紙動物&紙玩
具
主婦之友社◎授權
定價380元

雅書堂　ＥＢ 新手作

雅書堂文化事業有限公司
22070新北市板橋區板新路206號3樓
facebook 粉絲團:搜尋 雅書堂
部落格 http://elegantbooks2010.pixnet.net/blog
TEL:886-2-8952-4078　・　FAX:886-2-8952-4084

趣・手藝 37	趣・手藝 38	趣・手藝 39 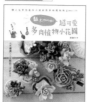
大日子×小手作!365天都能送的祝福系手作黏土禮物提案FUN送BEST.60 幸福豆手創館(胡瑞娟 Regin)師生合著 定價320元	100%可愛の塗鴉裝飾!手帳控&卡片迷都想學的手繪風文字圖繪750點 BOUTIQUE-SHA◎授權 定價280元	不澆水!黏土作的啊!超可愛多肉植物小花園:仿舊雜貨×人氣配色×手作綠意——懶人在家也能作的經典款多肉植物黏土BEST.25 蔡青芬◎著 定價350元

趣・手藝 40	趣・手藝 41	趣・手藝 42
簡單・好作的不織布換裝娃娃時尚微手作——4款風格娃娃×80件魅力服裝&配飾 BOUTIQUE-SHA◎授權 定價280元	Q萌玩偶出沒注意!輕鬆手作112隻療癒系の可愛不織布動物 BOUTIQUE-SHA◎授權 定價280元	【完整教學圖解】摺×疊×剪×刻4步驟完成120款美麗剪紙 BOUTIQUE-SHA◎授權 定價280元

趣・手藝 43	趣・手藝 44	趣・手藝 45
9 位人氣作家可愛發想大集合每天都想使用の萬用橡皮章圖案集 BOUTIQUE-SHA◎授權 定價280元	動物系人氣手作!DOGS & CATS・可愛の掌心貓狗動物偶 BOUTIQUE-SHA◎授權 定價300元	初學者的第一本UV膠飾品教科書;從初學到進階!製作超人氣作品の完美小祕訣All in one! 熊崎堅一◎監修 定價350元

趣・手藝 46	趣・手藝 47	趣・手藝 48
定食・麵包・拉麵・甜點・擬真度100%!輕鬆作1/12の微型樹脂土美食76道 ちょび子◎著 定價320元	全齡OK!親子同樂腦力遊戲完全版・趣味翻花繩大全集 野口廣◎監修 主婦之友社◎授權 定價399元	牛奶盒作の!美麗布盒設計60選 清爽收納×空間點綴の好點子 野口廣◎監修 主婦之友社◎編著◎授權 定價399元

趣・手藝 49	趣・手藝 50	趣・手藝 51
原來是黏土!MARUGO の彩色多肉植物日記:自然素材・風格雜貨・造型盆器懶人在家也能作的經典款多肉植物黏土ZAKKA.27 丸子(MARUGO)◎著 定價350元	CANDY COLOR TICKET 超可愛の糖果系透明樹脂x樹脂土甜點飾品 CANDY COLOR TICKET◎著 定價320元	Rose window美麗&透光玫瑰窗對稱剪紙 平田朝子◎著 定價280元

趣・手藝 52	趣・手藝 53
玩黏土・作陶器!可愛北歐風別針77選 BOUTIQUE-SHA◎著 定價280元	New Open・開心玩!開一間超人氣の不織布甜點屋 堀內さゆり◎著 定價280元

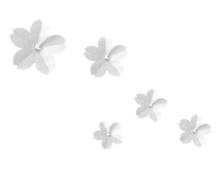

Paper·Flower·Gift